粵劇傳藝錄

尤聲普

李少恩
戴淑茵
編著

目錄

導言

尤聲普，普哥，從事粵劇演藝數十載，有「千面老倌」的美譽。他六歲以神童的姿態踏足舞台，二次大戰後毅然入行擔任小生。歷年來，他演盡生、旦、淨、丑，各式各樣的行當，文戲武場，表演技藝深受同行的認可，爭相招攬，故而在行內早有「百搭演員」的稱號。不論是文武生、武生、小武、小生、老生、老旦或男女丑，他都是那麼揮灑自如，生動傳神；扮演花臉的霸王，老旦的佘太君，老生的李廣王，更是形象鮮明，別樹一格。

在不同的劇目中，尤聲普扮演眾多不同的人物角色，這些人物角色的性格和造型也都各具特色，例如力拔山河的楚霸王項羽、一代梟雄的曹操、傲岸不羈的李白，都令觀眾印象深刻。在本書的訪談中，他透露對不同的劇中人物都有自己獨到的處理方法：

《霸王別姬》、《李廣王》及《李太白》這三個悲劇的人物都不一樣。《霸王別姬》的楚霸王是一個很有豪氣的、有能力的人物。至於《李廣王》，他也是武將的人物，但劇情主要是講述家事，結局中他自怨自艾，自責不聽從別人的勸告，這個故事對我們有很重要的警惕。在《李太白》中，李白也是自怨自艾，他自問有一生成就，但最終卻是文章累事，縱使選擇自我了斷，但自盡前仍自娛一番。[1]

人物以外，尤聲普對劇情結局的安排也有獨特想法。他指自己往往不完全受傳統的束縛，粵劇傳統上大都是大團圓結局。縱使是悲劇也被安排成大團圓，令結局不會太悲慘。但是，我認

尤聲普在粵劇的成功不僅是受到父輩的藝術理想所感染，他自小在戲班中生活，勤奮進取，孜孜不倦地在舞台上細心觀察，從無數合作過的大老倌身上學習到寶貴的表演知識，又積極歷練，演出足跡從香港擴散到國內和海外。當他累積了豐富的傳統技藝，繼而又身體力行，努力推動粵劇傳統的重構，以及戲曲創新的探索。

尤聲普歷年演出的劇目眾多，未能一一闡述，本書暫且挑選了五個頗具代表性的首本，包括了《霸王別姬》（一九九五）、《李太白》（一九九七）、《佘太君掛帥》（一九九九）、《曹操‧關羽‧貂蟬》（二〇〇一）及《李廣王》（二〇〇二）。通過訪問談話、口述歷史和文獻資料的相互印證，嘗試描繪尤聲普多才多藝的各個方面，並重點記錄了他親自的闡釋和示範，輯錄他早年開山多個首本的精彩演出片段，以說明他歷年來演繹不同角色的個人構想，以及演出不同行當的個人構想，以及演出不同行當的精音資料的製作效果未臻善美，當中仍可能有所缺失，而數萬字更未必能盡錄尤聲普演繹每個行當和角色的細節，但只望讀者明白，本書試圖透過一些具歷史意義的記錄，呈現出這位千面老倌的藝術造詣。

尤聲普數十年的氍毹生涯既是一位成功當代藝術家的寫照，也見證中國傳統戲曲文化與現代社會的互動。今天細味其藝術成長路，可讓我們從粵劇了解近代香港社會文化的發展蹤影，並思考未來。

李少恩、戴淑茵
二〇一八於香港

為當代的粵劇不應該仍舊是這樣子。若是悲劇，結局就是要悲，喜劇就是要喜。若悲劇弄成大團圓，效果是不好的，而且也不能吸引觀眾。若劇情發展到情緒最高點，就是應該有那樣的結局。2

1　二〇一七年九月十六日訪問。

2　二〇一七年十月十四日訪問。

鳴謝

本書經過兩年多的策劃、面談、撰寫、製作及編輯，最終得以付梓面世，首先要致謝尤聲普伉儷無私的奉獻和積極的參與；同時，編著者也必須向下列人士和機構的鼎力支持，致以衷心的感謝。

楊偉誠先生　　　　香港特別行政區民政事務局

阮兆輝先生　　　　粵劇發展基金

李奇峰先生　　　　粵劇發展諮詢委員會

尹飛燕女士　　　　香港沙田文化博物館

羅家英先生　　　　香港油麻地戲院

南　鳳女士　　　　香港實驗粵劇團

高潤權先生　　　　粵劇之家

高潤鴻先生　　　　粵劇戲台

王梓靜先生　　　　興學證基協會

黎漢明先生　　　　現象所

嚴尚文先生

梁錦華女士

李孟松先生

卷一

首本選述

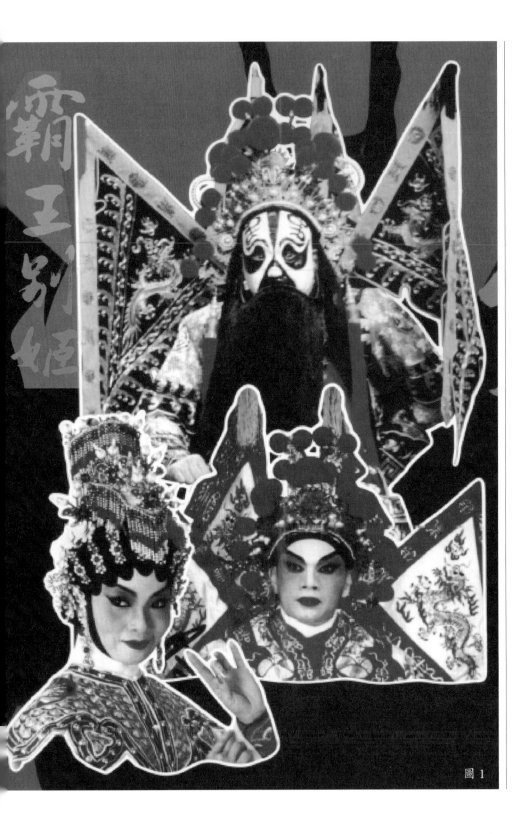

圖 1

早於一九八二年，尤聲普與李寶瑩在勵群粵劇團已經排演過一齣《霸王別姬》的中篇劇。這一齣《霸王別姬》由尤聲普扮演西楚霸王項羽，李寶瑩扮演楚霸王的愛妾虞姬。[3]編劇葉紹德曾經在《勵群粵劇團二週年紀念特刊》中撰文說明當時他為劇團編寫多個劇目的思路，當中便憶述了編寫這齣中篇粵劇《霸王別姬》的感受：

勵群的成員，每位都是我的益友。當我為其他劇團寫作，他們也很熱心對我幫忙，去年，我為勵群粵劇團寫了「霸王別姬」，這個中篇劇，近年來我認為比較滿意的劇本，雖然這個劇不易討好，但說看過的，都對這個劇本感到滿意。[4]

事實上，粵劇《霸王別姬》是一齣花面和花旦擔綱演出，有別於時下流行以文武生和正印花旦為主導的劇目。據尤聲普指出，當年創演《霸王別姬》的目的就是要在傳統中發掘不同行當的對手戲，而更大的動機實在是來自觀眾。原因是尤聲普不時也有演出開面戲，例如他在頌新聲劇團的《朱弁回朝》一劇中，開面演出金兀朮的角色，大獲好評。[5] 翻閱當時的報章，尤聲普在台上的那一份霸氣的表現深受劇評人的讚譽，更被觀眾認同他適宜演出霸王這一類角色。[6]

3　當時的演員還包括了羅家英飾韓信、林錦棠飾李左車及陳燕棠飾劉邦。（勵群劇團，一九八三）後來，尤聲普夥拍不同的演員，多次重演這齣劇目。

4　葉紹德，一九八三。

5　二〇一七年九月十六日訪問。

6　一九八二年十月十七日《華僑日報》。

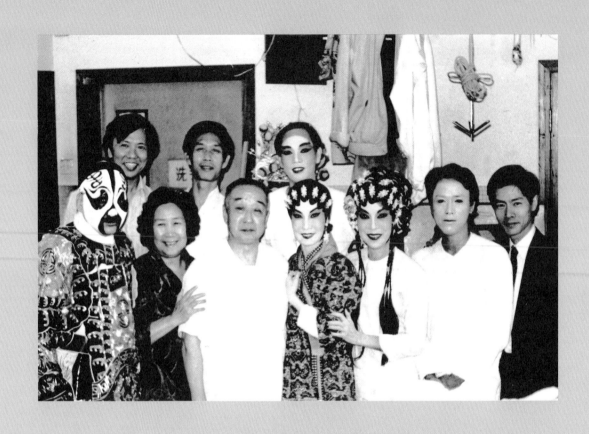

圖 2 尤聲普與一眾京粵藝人合照於新光戲院後台
　　　　前排左起：尤聲普、李萬春夫人、李萬春、李寶瑩、余惠芬、林錦棠、阮兆輝
　　　　後排左起：李奇峰、劉洵、羅家英

這一齣《霸王別姬》由葉紹德編劇，劇情並非參照廣為流傳的京劇版本，也不是完全搬演昔日的一些粵劇排場戲，而主要是選用了一些包含傳統牌子，例如〈俺待要〉，以及一些古老的粵曲唱段，例如〈蕭何月下追韓信〉和〈別姬〉，再配合一些新創作的戲場，串演成一個完整的劇目。當年，尤聲普更為這齣《霸王別姬》購置了全新的霸王槍、馬鞭及大扣，而李寶瑩也專門為劇中虞姬的演出，斥資添置了兩套新戲服。《霸王別姬》首演時，叫好又叫座，因此尤聲普後來也曾一再重演。[7]

當時，剛好來港演出的京劇名演員李萬春也專程來到新光戲院，觀賞尤聲普和李寶瑩重演《霸王別姬》。這次相會也結下了他們南北戲曲、京粵一家的師徒情誼。經好友劉洵的引薦，尤聲普與羅家英、李奇峰於一九八三年在香港一起拜李萬春為師，深造傳統戲曲的表演藝術。

到了一九九五年的第二十三屆香港藝術節，尤聲普邀約葉紹德重新編撰粵劇《霸王別姬》的完整版本作為當年藝術節的粵劇代表節目。葉紹德曾經撰文說明這一齣劇目的編撰目的：

《霸王別姬》是粵劇傳統劇目之一，不過數十年來，粵劇題材偏向於才子佳人路線，而擅演大花臉角色的人才又日漸凋零，最可惜的是原來的傳統劇本亦已散失。[8]

這一齣《霸王別姬》以勵群劇團原有的版本為骨幹，再新增了多個文武戲場而成，全劇分為〈漂母飯信〉、〈鴻門宴〉、〈追賢〉、〈劉邦計賺〉、〈項羽入陣〉及〈別姬〉六場。這次增編令到劇情

7　例如一九九二年，朝暉粵劇團的「折子戲寶」演出，尤聲普和尹飛燕便擔綱重演了一次。

8　香港藝術節，一九九五，頁十七。

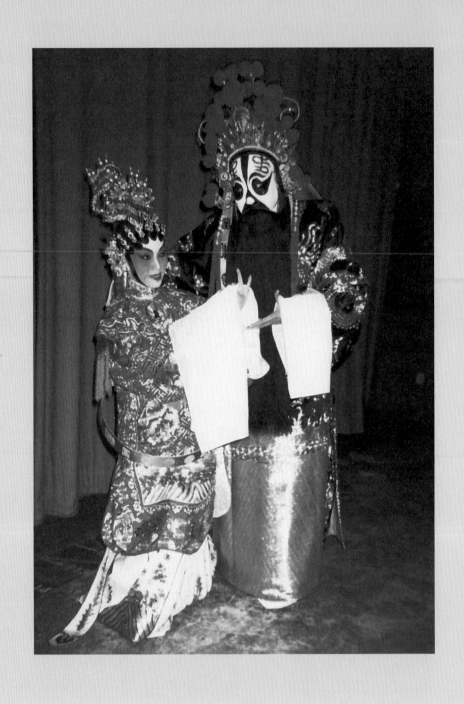

圖 3　項羽（尤聲普飾）與虞姬（尹飛燕飾）

更加豐富，故事也更完整。當然，〈別姬〉的一場仍是全劇的壓軸好戲。全本的粵劇《霸王別姬》在一九九五年二月十七日晚上首演於香港大會堂音樂廳，主要參與者如下：

尤聲普　飾演　項羽（霸王）

羅家英　飾演　韓信

任冰兒　飾演　漂母

敖　龍　飾演　范增

尹飛燕　飾演　虞姬

阮兆輝　先飾　蕭何，後飾李左車

廖國森　飾演　劉邦

藝術指導：劉　洵

音樂領導：劉建榮

擊樂領導：高潤權

武術指導：任大勳

二〇一八年，尤聲普聯同羅家英以「雙霸王」的形式在第四十六屆香港藝術節中再一次重演了《霸王別姬》。

故事背景

據西漢司馬遷撰寫的《史記》卷七〈項羽本紀〉記載，項羽（公元前二三二—公元前二〇一），名籍，字羽，秦朝末年的楚國下相（即今日江蘇省宿遷市）人士。項羽父輩世代為將，項羽二十四歲與叔父項梁起兵反抗秦國的統治，屢次大敗秦軍。當他勢力日益壯大後，更自立為西楚霸王。至於戲曲常見「霸王別姬」的典故亦可見於《史記》的記載：

五年，高祖與諸侯共擊楚軍，與項羽決勝垓下。淮陰侯將三十萬自當之，孔將軍居左，費將軍居右，皇帝在後，絳侯、柴將軍在皇帝後。項羽之卒可十萬。淮陰先合，不利，卻。孔將軍、費將軍縱，楚兵不利，淮陰侯復乘之，大敗垓下。項羽卒聞漢軍之楚歌，以為漢盡得楚地，項羽乃敗而走，是以兵大敗。9

這裏記述了公元前二○二年，劉邦跟項羽爭奪天下的一場決戰。當時，劉邦以淮陰侯韓信為帥，統領三十萬大軍，以精妙佈局的兵法，誘敵深入，圍困項羽於垓下（今安徽省靈璧縣境內）。項羽雖然勇猛，多番率領楚軍嘗試突圍，無奈連番敗北，兵疲馬困，士氣盡失，最終也難逃葬身沙場的悲慘結局。

在〈項羽本紀〉中不僅詳盡地記述了項羽傳奇的一生，更細緻地描繪出西楚霸王項羽與愛妾虞姬被圍於垓下，痛哭英雄末路，哀歌訣別的那一段悲壯情節：

項王軍壁垓下，兵少食盡，漢軍及諸侯兵圍之數重。夜聞漢軍四面皆楚歌，項王乃大驚曰：「漢皆已得楚乎？是何楚人之多也！」項王則夜起，飲帳中。有美人名虞，常幸從；駿馬名騅，常騎之。於是項王乃悲歌慷慨，自為詩曰：「力拔山兮氣蓋世，時不利兮騅不逝。騅不逝兮可奈何，虞兮虞兮奈若何！」歌數闋，美人和之。項王泣數行下，左右皆泣，莫能仰視。10

這裏記錄的項羽〈垓下歌〉：「力拔山兮氣蓋世，時不利兮騅不逝。騅不逝兮可奈何，虞兮虞兮奈若何！」幾乎是歷代各地戲曲有關霸王項羽的必然內容，也是霸王的指定說白或唱腔，那當然也可見於尤聲普這一齣《霸王別姬》的粵劇版本。下面節錄了尤聲普在劇中唱出的一段古老二黃慢板，內

容訴說身陷重圍的楚霸王項羽，自知已是窮途末路，進退維谷，但此刻卻最難捨一直追隨身畔的紅顏知己——虞姬。

選段曲詞

（霸王唱古老二王下句）任教天高地大，難載我倆，恩情。。（合）[11]好夫妻（尺）[12]，本是同林鳥（上），今日大禍臨頭，怎可分飛，失照應。縱使急公仇，未忍忘私愛，難得倆心同熱，傷心結髮，不同青。。（尺）我恨天無柱，恨地無無環，難保美人，性命。。（拉士字腔）[13]

劇情簡介

粵劇《霸王別姬》取材自楚漢相爭的歷史。劇情發生於秦朝末年，窮困潦倒的韓信得到漂母以米飯救濟，立志從軍，追隨西楚霸王項羽麾下。無奈他不為項羽重用，因此決心棄楚歸漢，轉投劉邦。韓信受劉邦重任，也領軍有方，南征北戰，最終以十面埋伏，大敗項羽。項羽被困垓下，夜聞四面楚歌，誤信漢軍已佔據了大江南北。虞姬眼見項羽兵敗，不願成為突圍的負累，刎頸殉情。

9　《史記》，〈高祖本紀〉第五十二。

10　《史記》，〈項羽本紀〉第七。

11　傳統粵劇曲本使用的樂句劃分標示：以。。表示下句，以。表示上句。

12　括號內的文字是粵劇曲本使用的工尺譜字，作為樂句的結束音的標記。

13　尤聲普早年演出和示範片段可見於隨書所附的DVD。在此特別感謝尹飛燕女士同意節錄她當年參與演出的片段。

劇目解說：《霸王別姬》

尤聲普口述

選演原因

當年，勵群劇團採用兄弟班的形式運作，每次排演的新戲都是經過大家商量的結果。當時，我覺得劇團演出太多「鴛鴦蝴蝶派」的戲（生旦戲），是否可以重新排演一些「行當戲」？大家追問我可以演一些甚麼的「行當戲」，我便建議嘗試演「花面戲」，因為我覺得很久也不見有「花面戲」的演

尾場大綱

霸王與漢軍大戰後，退返楚營，仍悉心安慰虞姬，自詡一生勇猛，剛才殺得劉邦的軍隊人仰馬翻，現在只是回營稍事休息，圖謀再夜襲漢軍，定能反敗為勝。虞姬與霸王共飲，安慰霸王歇息。楚歌傳來，驚醒霸王，虞姬假稱只是夜來風聲蕭瑟，蟲鳴雁叫。

霸王乘夜率領八千子弟兵偷襲漢軍，無奈漢軍早有準備，霸王不敵，再度敗陣回營。這時候，霸王慨嘆，悔恨當初沒有細聽虞姬勸諫，致有今日的敗北，真不知如是何好。忽然，烏騅在帳外悲鳴，霸王連忙命人把愛駒帶上來，悉心撫慰，更懷念昔日策騎上陣，攻無不克，戰無不勝，但是如今一同被困垓下，大家都無用武之地，目下已經是大勢去矣。

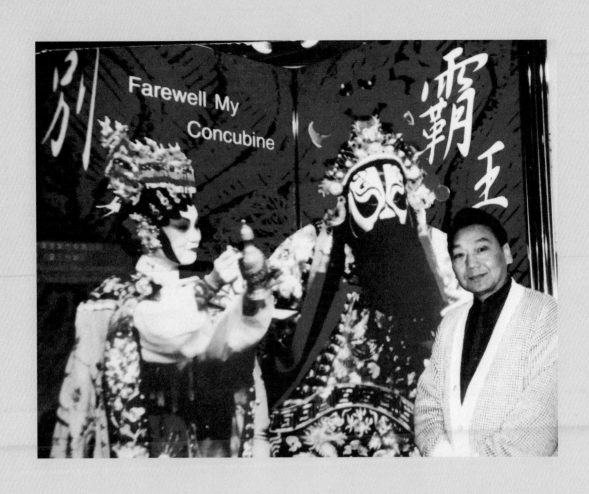

圖 4　尤聲普攝於《霸王別姬》劇照前（一九九六）

　　《霸王別姬》

出。經過大家商量後，劇團最終決定排演一齣《霸王別姬》。

版本特點

　　究竟排演全劇，抑或只是〈別姬〉一折？當時，我認為若只是排演一折，意義不大，所以劇團便排演了一齣《霸王別姬》的「中篇劇」，包括了三場戲：〈坐帳〉、〈九里山〉、〈困垓下〉（即是〈別姬〉）。

人物性格

　　霸王的性格是不輕易接受失敗的。他命侍從帶愛駒烏騅馬護送虞姬逃亡，因為此時霸王心中已知失敗，只想自己拼命抵抗，讓虞姬逃亡，可見他深愛虞姬，也眷戀江山。事實上，霸王不是一個草包，他有智有勇，有量度，很愛惜有才華的人。但是他也太容易相信別人，在〈坐帳〉的那一幕，他太過溺愛人才，誤信了假意投降的漢軍將領李左車；及後，他更在〈九里山〉的一幕，聽從李左車的讒言，窮追不捨假裝敗退的漢軍，卒之身陷十面埋伏，被困垓下。

人物造型

　　霸王傳統上要穿黑色的戲袍，但演到霸王入關稱王以後，也可以改穿黃色的蟒袍。〈坐帳〉的一場我便穿上黃色蟒袍，但是到了〈九里山〉一場，我重新穿上黑色的「大靠」。霸王的傳統形象之一

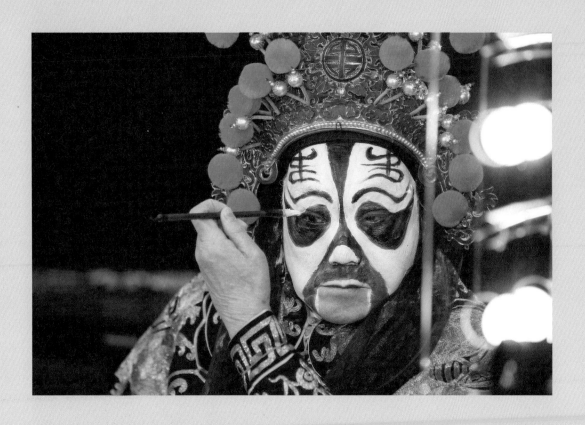

圖 5　尤聲普開面演霸王

　《霸王別姬》

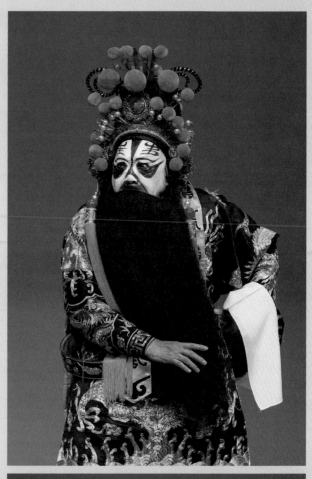

圖 6　尤聲普的霸王扮相
圖 7　尤聲普的霸王造型

是穿黑「靠」，插上「背旗」。直到最後〈困垓下〉的一場，才要拔掉「背旗」。

霸王頭戴「大夫子盔」，盔後垂「盔尾」。掛鬚是長長的黑「滿鬚」；頭的兩旁正面，垂下黑色「千巾」，長度與掛鬚相若，以加強外觀的效果，盔頭絮的個頭都是很大。

霸王的穿戴都是以「軟」為主，軟鬚，軟盔頭，就是掛劍的絮也是軟的。因此，在演出中持槍和揮動馬鞭時要加倍小心，不能互相纏繞，每個動作都要清楚，按部就班，不能混亂，否則亂起來就不美觀了。所以，霸王的一身穿戴令演出增添了不少難度。

行當特色

霸王的演出難點在於他不是一般的「花面」，也不是「二花面」，而是既屬於「架子花面」又是「銅槌花面」的行當。「架子花面」強調功架，「銅槌花面」強調唱功，因此霸王的要求演出是既能演又能唱，而實在不屬於「打武花面」的一類。霸王的動作需要平穩，不會花巧。

唱腔與說白

鑼鼓音樂配合是理所當然的，戲曲就是有鑼鼓音樂的配合，縱使只有「沙的」伴奏，都是要大家互相配合，否則效果就不會理想。演員每個動作都近似舞蹈，有一定寸度、板眼，所以演出並不簡單。

「花面」如何在舞台上行走？尤其項羽是一時的霸主。動作既要穩重又要有威嚴。至於口白，霸

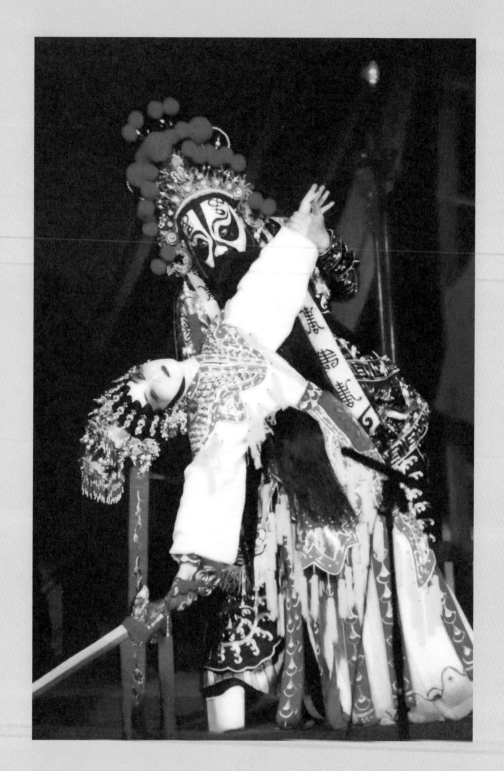

圖 8　霸王（尤聲普飾）手抱刎劍殉情的虞姬（尹飛燕飾）

王是跟一般人不一樣，剛才我曾經以「時不利兮，騅不逝」為例，聲音運用了腦後音共鳴而發聲。霸王的口白與一般口白不一樣，發聲是有一定重量的。霸王的唱腔也同樣，例如「任天高，和地大，難阻我倆恩情」，就是利用腦後音共鳴的唱法。

表演重點

〈別姬〉是一場悲情戲，霸王自問一生有勇有謀，「破釜沉舟」的策略便充分顯現他的勇謀。然而，他太相信別人的說話，才會招致失敗。這裏的演出，我要表達霸王心情非常沉重，悲慟地慢慢走回帳中書案，抖擻精神，拍案高歌一曲〈垓下歌〉：「力拔山兮，氣蓋世，時不利兮，騅不逝兮，可奈何，虞兮，虞兮，奈若何！」這一場，霸王出征時，仍是勇猛非常，但戰敗回來後卻是心情沉重。我在這裏的演出法是要表現出霸王的頹唐神態。

然而，霸王能夠在敗北時，仍然奮起安慰虞姬。虞姬為了酬謝霸王的高歌，消解楚軍敗陣的悶氣，演出劍舞回敬。接着，霸王攙扶虞姬，唱出一段二黃慢板，充分表達了他對虞姬的無限愛意，以及抒發英雄落難的悲歌。

圖 9

《李太白》

一九九七年八月二十九日晚上，粵劇《李太白》首演於沙田大會堂演奏廳。當年，尤聲普在劇中不僅擔綱演出主角——李白，更負責整個演出的製作統籌。《李太白》由蘇翁編劇，劉洵擔任藝術指導，首演的主要參與者如下：

尤聲普　飾演　李太白

任冰兒　飾演　李白妻

羅家英　飾演　唐明皇

新劍郎　飾演　陳元禮

南　鳳　飾演　楊貴妃

敖　龍　飾演　楊國忠

阮兆輝　飾演　安祿山

賽麒麟　飾演　高力士

蔣世平　飾演　裴力士

陳志雄　飾演　賀知章

李明亨　飾演　孟浩然

王四郎　飾演　北海國使臣

粵劇《李太白》又先後於二〇〇一年和二〇一六年在香港重演，兩度重演都是由尤聲普擔綱演出李白。

故事背景

李白（七〇一—七六二），字太白，號青蓮居士，綿州昌隆縣（今四川省江油縣）人士，詩人。李白青少年時期在四川度過，大約二十五、六歲離開，漫遊各地。唐玄宗天寶（七四二—七五六）初年，他來到了當時的京城長安，出任翰林院待詔。

然而，不久卻遭逢讒言，他憤然離職又再到處遊歷。安史之亂期間，李白獲永王李璘聘用為幕僚，隨軍干亂。可惜，永王後來被誣衊造反，李白也因而受到株連而入獄，更被流放到荒僻的夜郎（大約是

今日的貴州遵義地區）。雖然途中獲赦，但不獲朝廷重用、鬱鬱不得志的李白，飄泊於江南，晚境坎坷，最終病逝於當塗（今安徽省當塗縣）。[14]

李白生性高傲，但文才出眾。他曾經在一篇名為〈與韓荊州書〉中對自己的個人身世、才學、武藝和性格有這樣的一段自述：

白，隴西布衣，流落楚、漢。十五好劍術，徧干諸侯；三十成文章，歷抵卿相。雖長不滿七尺，而心雄萬丈，王公大人，許與氣義。[15]

李白在這裏自詡十五歲時已經愛好劍術，曾經拜謁過不少官員，顯露身手，到了三十歲的時候文章出眾，獲得很多公卿顯貴的接見。據此，可見他不單止文韜武略，更有自命不凡的豪邁性格。事實上，與李白齊名的詩人杜甫（七一二—七七〇）亦曾經撰寫詩歌一首〈飲中八仙歌〉，稱譽李白擁有飲酒和作詩的才能之餘，當中也不忘點出了這位同儕的不羈性格：

李白斗酒詩百篇，長安市上酒家眠。天子呼來不上船，自稱臣是酒中仙。[16]

歷代以李白為主題的戲曲早有傳統，在不同朝代以李白為劇名的雜劇，例如有元代王伯成《李太白貶夜郎》、明代朱有燉《孟浩然踏雪尋梅》、清代尤侗《李太白登科記》和張韜《李翰林醉草清平調》。有關於李白的戲曲的劇目更多，例如元代雜劇喬吉《金錢記》、明代雜劇無名氏《浣花溪》、明代傳奇吳世美《驚鴻記》和屠隆《曇花記》、清代雜劇裘璉《鑑湖隱》。至於散佚的劇曲更有宋代大曲《李白宮錦袍記》，元代雜劇鄭光祖《李太白醉寫秦樓月》，明代傳奇戴子晉《青蓮記》，許次紓

《合璧記》、無名氏《沈香亭》，清代傳奇洪昇《沈香亭》及清代雜劇蔣士銓《采石磯》。在地方戲曲中，粵劇有《太白登仙》、《太白和蕃書》、《太白水中捉月》、《太白騎驢》、《拐李下凡》、《李白夜醉桃李》及《沈香亭賦詩》等，而皮黃則有《醉寫》、《貴壽圖》、《進蠻詩》、《金馬門》及《罵門》等。[17]

當代戲曲研究者曾永義認為李白的一生就是「悲劇命運」。他指出，歷代湧現和流傳眾多以李白為題材的戲曲，是源於：

人們把那鬱勃之氣、憤悶牢騷，寄託在李白事跡中，一方面自我揄揚，也一方面自我宣洩，這其間除了訴諸詩文的諷詠外，便是假藉戲劇的搬演，而以戲劇的搬演更加淋漓盡致。[18]

劇情簡介

《李太白》全劇共分七場，包括〈金鑾醉寫〉、〈百花題詞〉、〈長安兵陷〉、〈馬嵬埋玉〉、〈汛地逼降〉、〈唐將平亂〉及〈潯陽撈月〉。劇情主要講述番邦差遣使臣送來《太平表》，大唐朝中卻

14　錢伯誠，一九八八，頁五三二。
15　錢伯誠，一九八八，頁七三四。
16　曾永義，一九九一，頁三七二。
17　曾永義，一九九一，頁三七四、三七九。
18　曾永義，一九九一，頁三七四。

無人能夠看懂，唐明皇憶起李白在夢中曾經展示過人的才華，於是宣召他上殿應對。李白奏請御酒三杯，並要楊國忠和高力士為他脫靴磨墨，從旁侍候。李白半帶酒意，輕易解讀出《太平表》的內容，從而化解了這一次國家危難。

一夕，深宮良夜，楊貴妃嫉妒唐明皇失約，轉駕西宮梅妃，高力士為化解楊妃苦悶，獻計召李白入宮賦詩助興。李白應旨入宮，眼見美酒當前，明月當空，詩興大發，在百花亭中帶醉即席創作了一闋〈清平調〉，並與楊妃歌舞作樂一番。

安祿山起兵作亂，唐明皇和楊貴妃匆忙離開長安出逃，途經馬嵬坡，護駕官員陳元禮上報六軍不發，要求處死楊貴妃，明皇最終忍痛賜楊貴妃自縊。

安祿山攻陷京師，欲粉飾太平，收買人心，設宴招攬李白。席間，安祿山更脅逼李白妻歌舞以勸降丈夫。然而，李白心繫大唐，堅決不允變節。安祿山為了污衊李白，竟然將他全家軟禁於永王府，訛稱李白已經投誠。

安史之亂的戰火平息後，李白一再被誣害，不為唐明皇的重用，更被貶謫到不毛之地的夜郎。雖然忠貞的妻子不離不棄，願生死與共，但李白自覺仕途失意，大志難舒，在醉意的驅使下訛言撈月，跳入大江之中，溺水而逝。

曲譜選段

《李太白》尾場一段〈撈月〉是全劇的高潮所在。劇情講述李白被貶謫到夜郎，臨行前夕雖然獲

得夫人悉心安撫，但內心仍然充滿無限感觸，寧願獨自一人在月色映照下，漫步江畔，借酒消愁，吐出一番悶氣。

（李白滾花下句）聖主深恩寬斧鉞，嘆餘生我似命懸絲。長流遠指夜郎西，瘴雨蠻煙路迢遞。（詩白）恩召下螭頭，殘生脫虎口，遠戍向天涯，離亭悵尊酒。風生九江波，霜凋三楚柳，乾坤一流萍，去住亦何有。（口白）只因我囚禁於永王璘，人皆以為我降賊，因此繫獄潯陽，險些頭顱不保，猶幸郭令公子儀曾受我深恩，殿前苦救，聖主寬恩，貸我李白不死，長流放到夜郎，生不如死。[19]

李白繼而在月色映照下，孤獨地唱唸出一曲千古傳誦的〈月下獨酌〉。

（李白云云）飲酒度酔舞步（以下之詩可朗誦亦可唱誦）（唱小曲月下獨酌）花間一壺酒，獨酌無相親，舉杯邀明月，對影成三人，月既不解飲，影徒隨我身，暫伴月將影，行樂須及春，我歌月徘徊，我舞影零亂，醉時同交歡，醒後各分散，永結無情遊，相期邈雲漢。[20]

這一曲〈月下獨酌〉的曲詞來自李白創作的同名五言詩。李白原來創作的〈月下獨酌〉共有四首，這是當中的第一首，內容主要就是李白借醉，吐露人世間知音難求的苦悶心聲。

〈月下獨酌〉的開首描繪了作者身處春宵明月下，賞花飲酒，這本來應該是一件非常賞心悅目的

19 尤聲普早年演出和示範片段可見於隨書所附的 DVD。

20 同上註。此外，引文中的「云云」是粵劇鑼鼓的一種。

劇目解說：《李太白》

尤聲普口述

事情，然而此際李白卻只能夠獨自一人，孤單地對着自己的身影飲酒。李白感覺月亮是不能夠明白他當下內心的寂寞，此刻四周幽靜的環境更令人感到無窮的悽愴。

來到詩歌的中段，李白藉酒意把天上的明月與地下的身影當作伴隨左右的知音好友，三者隨意曼舞輕歌，及時行樂，忘盡人間的種種煩惱。然而，到了詩歌的末尾，李白點出了苦惱所在，慨嘆明月和身影也只是醉中的夢境而已，只會當自己酒醒之後而各自消散，難以成為人世間的知己，與其在人間短暫孤苦，倒不如登天而去，可以永遠共聚。

這一首〈月下獨酌〉反映了當時李白仕途失落，也未有知音者相伴，一再感慨大志難展，然而借酒消愁也只會愁更愁，字裏行間實際暗示了他有離開這庸俗塵世、尋覓大去的想法。

選演原因

據我所知，早年前輩馮鏡華先生曾經演過〈醉倒騎驢〉、〈撈月〉，但可惜我是沒有機會看過他的演出。後來，我想到可以重新把「李白」的戲編寫，以完全不相同的方式來處理唱腔和演出。

選段內容

《李太白》劇中〈醉寫蠻書〉有趣的地方，首先是如何表現出李白略有醉意時還要求皇帝多賞賜他三杯酒，才願意動筆寫蠻書？第二，早前李白在科舉考試時，曾經被高力士和楊國忠欺凌，所以這時候他藉機要戲弄他們，便要求楊國忠為他磨墨，高力士為他脫靴。李白小懲大誡二人之後，便揮筆翻譯蠻書，當番邦使臣知難而退時，李白已經喝醉了，就伏在書案上醺然入睡，這時候的他也真是完全醉倒了。

行當特色

李白這個角色可以説是「跨行當」的表演。如果我以文武生的方式去演出，可説是要文武生掛鬚；若説是以鬚生的方式去演出，當然要掛鬚，因為這是鬚生的演出法。不過，我採用了鬚生與文武生之間的方式，因為我覺得如果太過接近文武生，便感覺不太莊重，所以運用了鬚生與文武生結合的演出法。

唱腔方面，我都是採用了鬚生與文武生之間的方法。有些場合，我是完全採用了文武生的唱法，但頭場〈醉寫蠻書〉雖然有文武生的方法，但較多是使用鬚生的演出法。

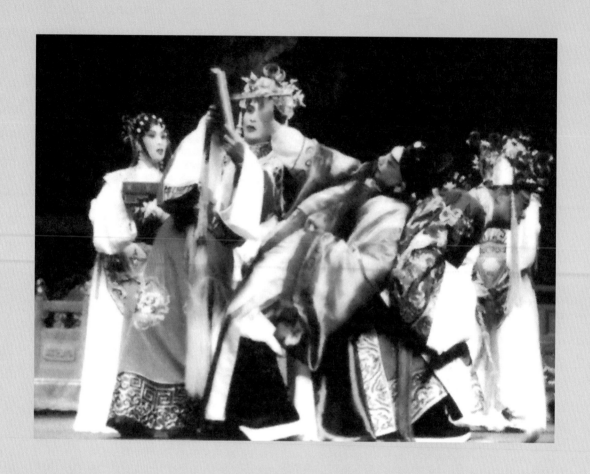

圖 10　李太白（尤聲普飾）醉寫蠻書

人物性格

首先，李白是一個文學大師，是一個讀書人。讀書人有讀書人的態度，說話的方式，跟一般人不盡相同。這個人的性格有些狂放，要如何表達他的狂放？我認為李白對一般的事物輕易不放在眼內，但對一些美好的事物會銘記於心，所以這種文學大家的性格是很難表達的。

角色塑造

李白是一個文學大師，形象真是很難塑造。他是如何醉的呢？因為在這齣戲中，他是從頭到尾都是醉的，從他〈醉倒騎驢〉、〈金殿寫蠻書〉、〈醉寫清平調〉都是醉的。

直到後來的〈罵安〉，這一場李白是最清醒的，這一場他是完全沒有醉態的。到了〈撈月〉的那一場他都仍舊是醉的，所以這一齣劇最難演就是醉。李白的醉，有大醉、有小醉、有爛醉如泥，又有醉得很清醒。因此要分清楚他怎樣醉，例如第一場，他「醉倒騎驢」，他是如何醉前後倒轉來騎驢呢？到了全劇最後，他是用甚麼方法去撈月呢？其實，他當時自己已想到要投江自盡，但他沒有對身邊的人明言，卻戲稱去河中撈月，這種詩人的行為是一般人不能猜想到的。

同時，李白的詩詞跟月亮好像脫離不了似的，從「床前明月光」開始，他的詩詞大都是很爽快，很有趣味的。所以，當年我買了很多有關他的書籍來看，目的是要了解李白這個人的性格，才可以有效地模仿他。

人物造型

裝扮是一個大問題，如果是一般闊袍大袖的戲服，我覺得完全不像李白。所以，我穿上束腰的唐代服裝，頭戴唐代代人的冠。鬍子我棄用了「五柳」，而掛上「三柳」，這樣較符合戲曲的傳統，因為這樣掛鬍鬚可以表演「演髮」、「彈鬚」等技巧。

縱然，我在劇中「彈鬚」的動作並不多，因為「彈鬚」容易給人有過於輕佻的感覺，但偶一為之，一兩個「彈鬚」的動作更令人聯想到文學家一些別具一格的行為。所以，這些都是我從掛鬚和服裝去塑造人物，用來配合表演的。

唱腔説白

〈醉寫清平調〉的一場主要採用生角的演出法，唱腔也採用一般生角的唱法。原本，京班的〈清平調〉一場有唐明皇的戲份，而粵班過去也有的，劇情都是唐明皇宣詔李白前來為楊貴妃寫〈清平調〉的。但我們演出的版本就不一樣了，劇情是唐明皇去了梅妃那裏，剩下楊貴妃在宮中無聊，高力士便建議找來李太白陪酒，因為李白素有「酒仙」的稱號，加上文學造詣好，可以撰寫詩詞歌賦，創作新曲詞來助慶，代替平日唱慣的歌曲，因而就請了李白入宮。

這一場，李白已經是帶醉入宮的。然而面對美酒當前，他仍一邊飲酒，一邊為楊貴妃創作曲詞。這裏我們加入了不少動作，例如李白借助高力士的身形和動作來書寫詩詞，最後更俯伏在地上完成了〈清平調〉。這一場是李白與楊貴妃的對手戲，大家佔的戲份都非常重，但演出氣氛卻是很輕鬆的。

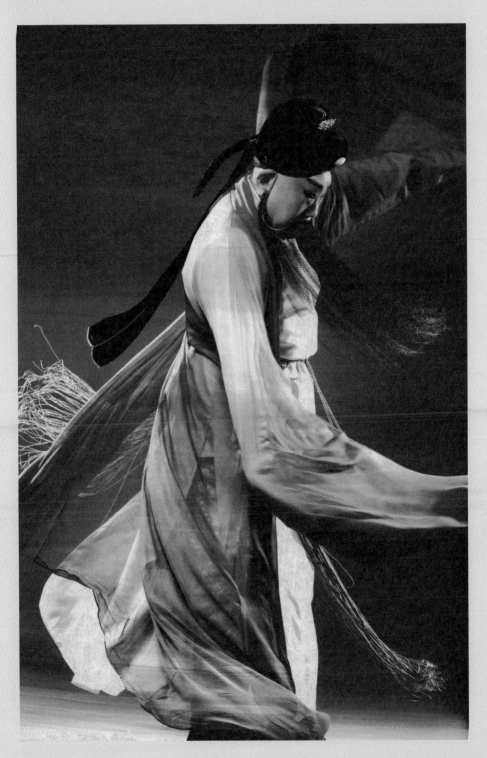

圖 11　尤聲普飄逸灑脫的李太白造型

　《李太白》

末段，李白寫好了〈清平調〉，交由李龜年撰譜。楊貴妃自動請纓，歌舞一番，李白在多飲幾杯後也加入舞蹈，直到舞罷，二人開心地坐在地上喘息；這場面我覺得是非常浪漫的。

〈撈月〉這一場戲是講述李白獲悉要被貶去夜郎，認為夜郎是「天無三日晴，地無三尺平，人無三分銀」的一個貧瘠的地方，而且那裏還充滿了蠻風瘴氣。李白認為被貶去夜郎實在是生不如死，暗中便立下自絕的念頭，但是他的夫人和子女卻願意追隨他前去。那一場戲就是講述李白勸告夫人不要跟隨他去受苦，但夫人不希望李白無人照顧，執意一同前去，願甘苦與共。李白無奈地同意，但叮囑夫人日後要提醒子女努力讀書，但不要在仕途發展。

李白打發了夫人上船休息後，表演出一段飲酒的身段。他邊唱邊做，抒發心中的鬱結悶氣，自覺一生抱負只有天邊明月才明白。這時候一伙朋友來送行，李白借酒意，藉詞走入江心要撈起月亮來陪酒助興。誰料，李白竟是投江白盡，結束了悲劇的一生。

這唱段不能太悲情，因為李白自己是一個爽快的人。這一場的表情和身段是不能太悲哀的，但唱腔卻帶有悲情苦澀，因為在他與夫人分別時，當中有幾個唱段是比較悲情，我每次在歌唱時悲傷的情緒也忍不住。

表演特色

這一場的靈感完全是來自李白的詩歌〈月下獨酌〉。我們講述李白投河自盡，他自知必死無疑，卻竟然假說去「撈月」，這些詩人的聰慧真教人佩服。李白安撫妻子後，讓她返回船艙休息，李白獨自一人留下，歌唱了這一首歌，同時也加上身段。

這一場有兩個版本。首演的時候，我是舞劍的，可是大家看過演出後認為不適宜，原因他們認為李白是文質彬彬的，不應該舞劍。但事實並非如此，古人曾經有「書劍飄零」的說法，即是既有書亦有劍。讀書人古時上京應試，隨行的書僮代為挑書箱，扁擔上總是掛上一把劍。昔日的讀書人喜歡練劍的原因是他們終日坐下去讀書寫字，舞劍就可以讓他們舒展，避免整日都坐着，所以昔日讀書人一定有劍的。可是，大家當時都認為不太適合，故而我後來有了變動，不再舞劍，改為道白，到了一半的時候才歌唱。就是上半部分道白，下半部分到了「我歌月徘徊，我舞影零亂」才開始唱。我先道白，「花間一壺酒，獨酌無相親」；事實上，道白比歌唱還要困難，因為你要把感情說出來。這一次我便是一半道白，一半唱。至於身段動作全部都是跟首演時一樣，雖然不是舞劍，但功架是一樣的。

如果大家要了解這一場戲，就要翻閱李白的〈月下獨酌〉。

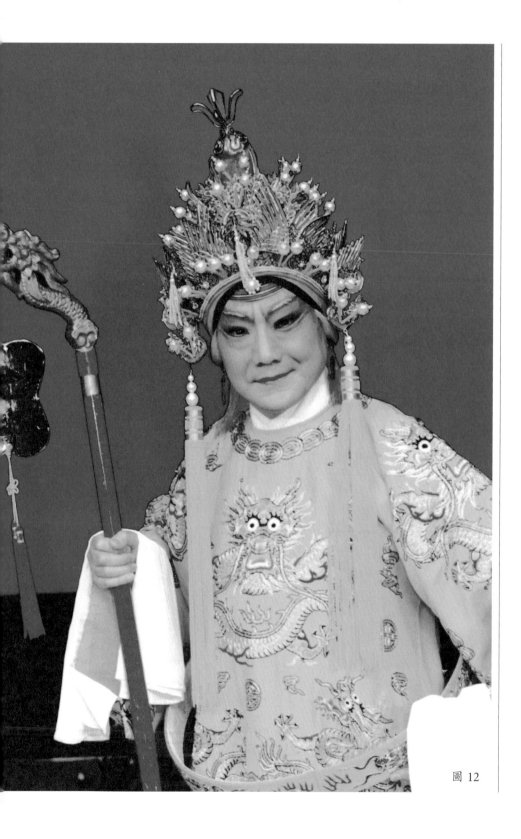

《佘太君掛帥》

圖 12

一九九九年七月二十三日晚上，粵劇《佘太君掛帥》首演於香港沙田大會堂演奏廳。《佘太君掛帥》是一齣典型的袍甲戲，可說是編劇家葉紹德先生當年專門為尤聲普度身訂造的一齣劇目。全劇的各個場面都顯得熱鬧非常，涉及的人物和角色眾多，也從而烘托出尤聲普以老旦應工，擔綱演出的一代名將楊令婆——佘太君。《佘太君掛帥》首演的主要參與者如下：

尤聲普　飾演　佘太君

陳嘉鳴　飾演　六　娘

羅家英　飾演　楊六郎

新劍郎　飾演　寇　準

尹飛燕　飾演　穆桂英

廖國森　飾演　楊五郎

龍貫天　飾演　楊七郎

敖　龍　飾演　楊繼業

溫玉瑜　飾演　八賢王

　　　　　　擊樂領導：高潤權

　　　　　　音樂領導：高潤鴻

二○一三年，粵劇《佘太君掛帥》在尤聲普主演的「尤聲普藝術專場」中首度重演。

故事背景

有關宋代楊家將的戲曲故事有很多，考據皮黃戲（京劇舊稱之一）流傳入粵劇的劇目早見有相關的名目，例如《斬子》（即《六郎罪子》）和《四郎探母》[21]。至於粵劇傳統劇目的「大排場十八本」之中更有《五郎救弟》、《六郎罪子》（又名《轅門斬子》）和《四郎探母》[22]，這些劇目都是演繹北

21　麥嘯霞，一九四一，頁十九。

22　同上註。

宋年間楊家將的故事，而劇中的「四郎」、「五郎」及「六郎」都是楊業（又名楊繼業，即是名將楊令公）的兒子。

至於楊家女將的戲曲故事更是多姿多彩，例如近代劇目中頗為著名的京劇《楊門女將》（一九五九），劇中楊門的女將如佘太君、穆桂英、楊八妹等，英姿颯颯，威風不遜於楊家男子，而當中又以佘太君最為突出。然而，根據中山大學教授康保成的研究，直到明代嘉靖年間的小說《北宋志傳》中，「楊門」仍被稱為「呂氏」，但到了明代萬曆三十四年的《楊家府演義》，楊業的妻子卻變成了「余（佘）氏」。有趣的是，這兩部小說卻又同樣稱呼楊業的妻子為「楊令婆」。在《楊家府演義》之後，有關楊家將的戲曲之中，「佘太君」也都成為楊業妻子的稱謂了。[23]

在傳統戲曲中，也早已流傳本名佘賽花的佘太君，她在少年時與楊業比武招親的浪漫故事。後來，她嫁入楊家後一共生下七了二女，每個都英勇無比。當楊業、楊六郎等一眾楊家男姓相繼陣亡後，佘太君不僅成為楊家的精神支柱，更成為楊家的領軍人物。她以百歲的高齡掛帥，一眾楊家女將追隨她，統率宋軍抵抗入侵的敵人，連番血戰，最終大獲全勝，贏得朝野上下對佘太君為首的楊門女將的崇敬。[24]

劇情簡介

《佘太君掛帥》的劇情是從宋朝與北方的遼國在金沙灘大戰而展開。宋軍因兵力不足而敗走兩狼山，領兵的楊業被圍，可是主帥潘洪竟在這時候公報私仇，不發援兵，最終楊業闖死於李陵碑，楊家

官兵也都傷亡殆盡。隨楊繼業出征的七個兒子，最後不是戰死便是失散，只得六郎突圍而回，隻身返家稟告高堂。佘太君急忙攜同先皇御賜的免死金牌，帶領一眾兒媳告上金鑾殿，聲討潘洪的罪狀。然而，宋帝眼見楊家將也難敵遼兵，聽信朝上奸臣的讒言，只期望早日與遼國和解了事。佘太君痛惜君主無道，心灰意冷，便帶同兒媳辭官，回歸故里。

不久，遼兵再度南犯，朝中竟無人膽敢領兵抵擋，宋帝念及楊家戰功顯赫，請佘太君出山相助。佘太君以國事為重，冰釋前嫌，毅然應允掛帥，統領楊家將士出征。經歷連場大戰，佘太君率領的楊家將士最終大敗遼軍，為國為家，報仇雪恥。

選段劇情

《佘太君掛帥》第三場的劇情講述，佘太君帶領突圍而回的六郎，以及楊家一眾媳婦告上金鑾殿。然而，宋帝竟然聽信朝上奸臣的讒言，只期望早日與遼國和解了事。佘太君心灰意冷，在朝堂上痛斥君主無道，賤視功臣的性命。

選段曲詞

（佘太君口白）賢王啊，（唱爽二王）嘆楊家，遭劫難，全仗天官懷正義，賢王揭發那權奸。。

23　康保成，二〇〇一，頁一六一。

24　同上註。

劇目解說：《佘太君掛帥》

<p style="text-align:right">尤聲普口述</p>

有不少觀眾當年都認為我反串演老旦的效果很好，所以我也有一個想法，請編劇為我撰寫一齣關於佘太君的劇目。因為京劇有一齣《楊門女將》，也是以佘太君為主角；香港也曾有一齣《楊門女將》的粵劇，但它的內容完全是仿照京劇的。我認為不可以完全仿照京劇，希望有一個新創作的劇本，所以就構思了一齣專門以佘太君為首的劇本。

《佘太君掛帥》的劇情由金沙灘大戰展開，參戰的楊家將有楊令公和大郎、二郎、三郎、四郎、

這一段二黃慢板的最大特點是曲中的速度是根據曲情而有所變化，由初時爽快的速度到後來忽然墮慢，並以長長的拉腔結束，尤聲普在這裏以出色的唱腔，演繹佘太君面對國仇家恨、夫亡子喪的切膚之痛。無奈她又必須以大局為重，只好強壓內心無限的怒火，權衡輕重，以忠義為重，毅然率領楊家各人，辭官歸里，退隱田園。

（隆慢）辭官去，一身輕，視富貴似浮雲，我已無心戀棧。（拉腔收）

痛冤沉，難昭雪，主上賤視功臣，真令我心灰意冷。我夫兒，再難瞑目，楊家上下盡愁顏。（二黃）

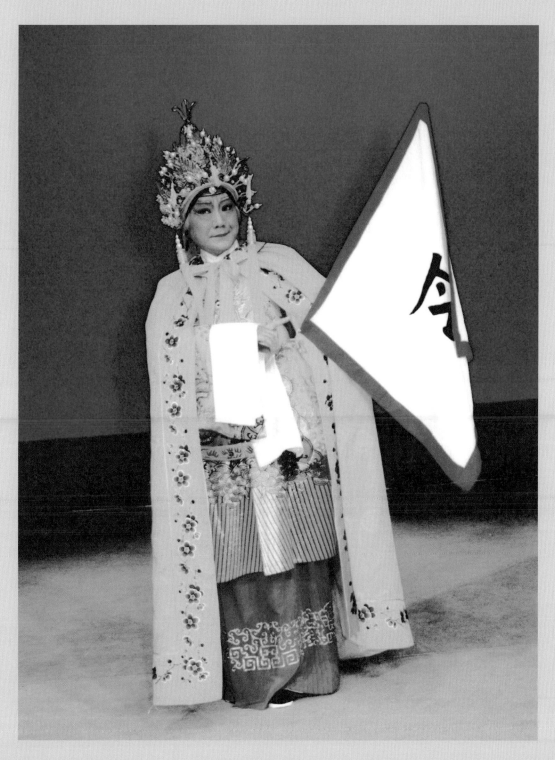

圖 13　佘太君掛帥

　《佘太君掛帥》

五郎、六郎、七郎。這一場劇很有氣勢，是一個武場，全劇因此由武打開始，我覺得整齣戲也因而很好看。

佘太君能文能武，是一個穩重的老人家。我認為不可以按照一般老旦的方式來演出。不應該柔弱，而是很有剛勁，原因是她有武功底子，也是一個心思細密的人。

最難演繹的一場戲是〈迫反〉。佘太君在夢中迎來兒子七郎的冤魂返家，哭訴被人謀害，慘死沙場。當佘太君醒來，楊家眾兒媳也都來告訴她，做了同樣的夢，佘太君雖然未弄清夢中徵兆，只好安撫眾人。可是，當六郎返抵家，證實她夢中所見都是真實，楊家眾媳婦因而大怒，憤恨皇帝縱容國丈，殺害楊家將士，誓言要起兵造反。佘太君面對夫喪子亡，境況實在非常悲慘，但是她仍要暫時強忍怒氣，勸阻兒媳不可輕言造反，因為楊家歷來忠心，從未有謀反。她提議上殿向皇帝問罪，嚴懲國丈的罪行。這一場戲既有悲，又有壯，也有身段和各式各樣豐富的表演內容，顯示出老旦難演繹的地方。

這一場戲，楊家上下各人逐一傾訴，而佘太君更多是細心聆聽。佘太君當時是處於舞台稍後的位置，她需要一一回應各人的訴求，透過表情來演繹內心。觀眾一般把注意力集中到舞台前方的演員，很容易忽略了舞台後方的表演者。怎樣吸引觀眾注意你的表演，明白你演繹的含意，令佘太君的這一場戲非常難演繹。

唱腔說白

佘太君的唱腔和道白跟一般演員有分別，老旦的說唱聲調一般都要提高八度，不像男士平日說話的聲調，「可以話提高八度㗎」，是要把聲調提高，採用較尖銳的音色。

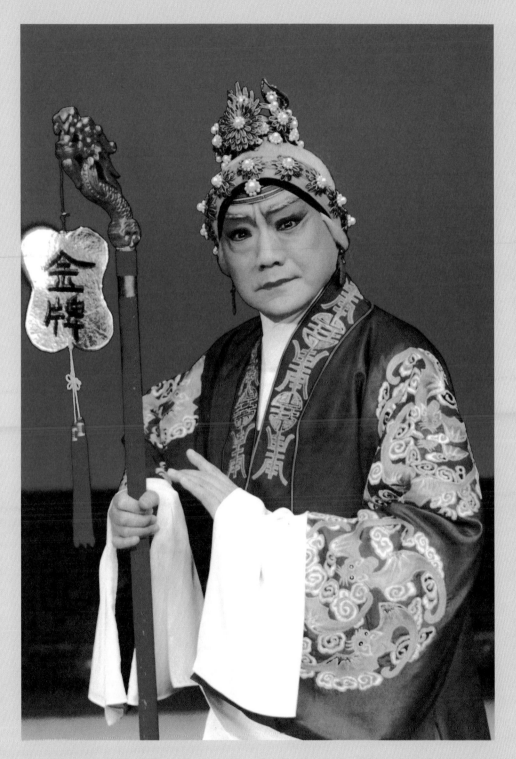

圖 14　面對國仇家恨的佘太君

　《佘太君掛帥》

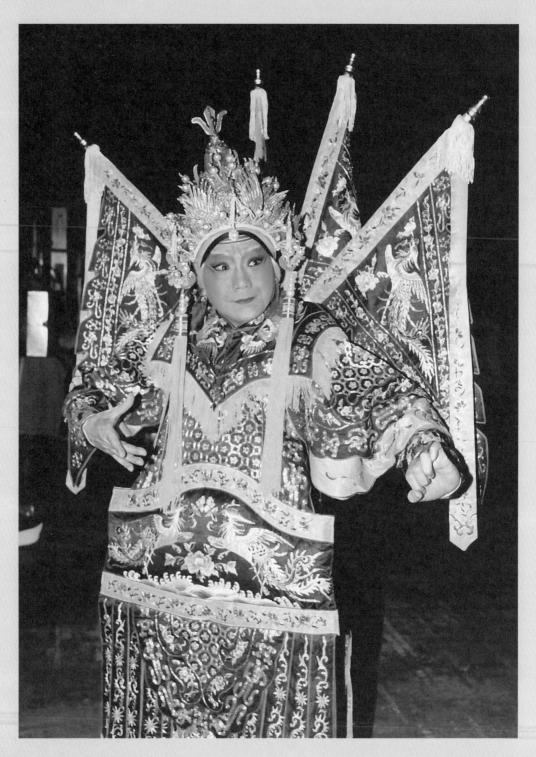

圖 15 英姿颯颯的佘太君

表演特色

佘太君在台上不像一般老旦那樣柔弱，她的手指動作都是剛勁有力，還有她的身份是由莊重的身段而顯示的，不會矯扭做作，是一種有氣派的演出法。

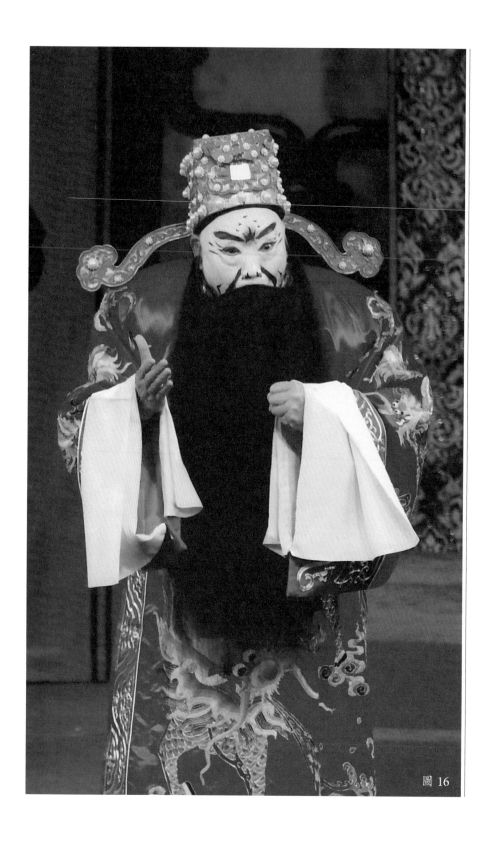

圖 16

《曹操·關羽·貂蟬》

粵劇《曹操‧關羽‧貂蟬》在二〇〇一年二月十八日晚上於沙田大會堂劇院首演，屬於當年香港藝術節的主要戲曲節目之一。尤聲普當時身兼策劃和藝術總監，首演的主要參與者如下：

尤聲普　飾演　曹操

羅家英　飾演　關羽

南　鳳　飾演　貂蟬

阮兆輝　飾演　張遼

新劍郎　飾演　劉備

廖國森　飾演　張　飛

鄧美玲　飾演　糜夫人

林寶珠　飾演　甘夫人

敖龍　飾演　李典

阮德鏘　飾演　呂　布

藝術指導：劉　洵

編　劇：蘇　翁

擊樂領導：高潤權

音樂領導：高潤鴻

這齣《曹操‧關羽‧貂蟬》先後在二〇〇九和二〇一〇年於香港重演，二〇一五年更在上海世界博覽會上再度公演。

在舞台上扮演曹操，尤聲普於不同劇目有多次經驗。例如一九九四年亞洲藝術節，尤聲普在新編長劇《曹操與楊修》中飾演曹操，又到了二〇一三年中國戲曲節，他在新編粵劇《戰宛城》中再次扮演曹操。至於《曹操‧關羽‧貂蟬》則是尤聲普在前兩劇之間主演曹操的一齣新編劇目，可見他在粵劇舞台上演繹這一位備受爭議的歷史人物有不少經驗。

負責《曹操‧關羽‧貂蟬》編劇的蘇翁在當年香港藝術節場刊中撰寫了一篇短文〈五十年來編劇成績匯報——《曹操‧關羽‧貂蟬》〉，文中説明了他編寫這一齣劇目的原因、觀點及構想：

最近，普哥（尤聲普）要我執筆寫《曹操・關羽・貂蟬》，還要求是正宗廣東化劇本，純南派演出。本來最抗拒三國戲的我，為了答謝普哥盛意拳拳的邀請，我本人也想向自己的寫作能力挑戰，看看能否寫出一個「讓至喜歡三國戲的粵劇觀眾也樂於接受的另類三國戲」……思索下來，首先要打破的是我一向學習得來的舊傳統——大花面不唱小曲。把紅面有鬚的關羽和白臉有鬚的曹操都寫成「文武生」化。造手和服飾仍然是曹操關羽的獨特造型，但唱腔和定弦都不落入古老戲那麼刻板公式化。寫曹操明戀貂蟬之色，關羽暗慕貂蟬之烈，是一段似是而非的「三角」情事。還有，重點着墨在曹操與關羽兩人之間的公義和私情的衝突，一場贈袍賜馬和一場灞陵橋，都是近數十年未在粵劇舞台上公演過的場口，所以寫這些戲場的時候，不用因循以往，可以天馬行空地注入時代氣息。26

故事背景

《三國演義》是一本家喻戶曉的中國文學經典名著，當中涉及的人物眾多，除了桃園結義的劉備、關羽、張飛，以至於孔明、曹操其實在當中更是一個非比尋常的重心人物，這位不時顯露梟雄本色的主要人物與忠肝義膽的關雲長，一奸一忠，性格與行為對比為整個《三國演義》的故事增添了不少戲劇性的元素。

曹操（一五五—二二〇），字孟德，小名阿瞞，沛國譙縣（今安徽亳州）人。曹操一生的功過備受爭議，早在東漢末年，許劭已經精闢地評價過曹操：

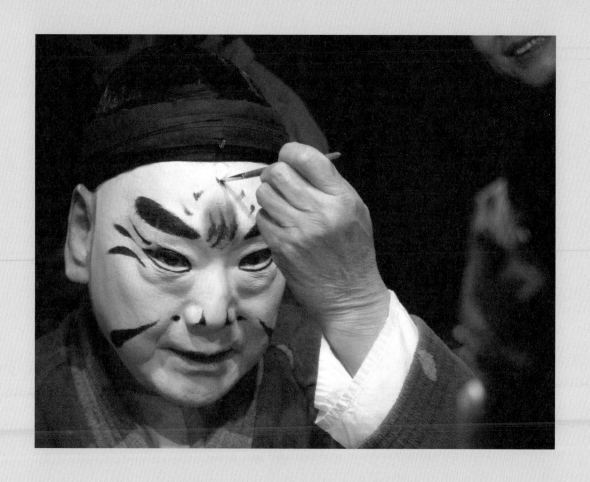

圖 17　尤聲普的曹操開臉化妝

君清平之奸賊，亂世之英雄。

到了後來南北朝時代，梁元帝蕭繹撰寫《魏書》〈金樓子·興王〉，書中對曹操一生卻又有這樣一番正面和詳盡的描述：

魏武帝曹操，用師大較依孫吳之法。而因事設奇，量敵制勝，變化如神。自著兵書十餘萬言。諸將征伐，皆以新書從事，臨時義手為節度。從令者克捷，違教者負敗。與虜封陣，意思安閒，如不欲戰然。及至決機乘利，氣勢盈溢。故每戰必克，取張遼徐晃於亡虜之中，皆佐命立功，列為名將。其餘拔出細微，登為牧守者，不可勝數。是以創造大業，文武並施。手不捨書。晝則講軍策，夜則思經傳。及造宮室，繕治器械，無不為之法則。才力絕人。樂事三十餘年，手不捨書。嘗於南皮一日射雉六十三頭。及造宮室，繕治器械，無不為之法則。皆盡其意。雅性節儉，不好華麗。攻城拔邑，得靡麗之物，則悉以賜有功。勳勞宜賞，不吝千金；無功望施，分毫不與。四方所獻，與群下共之。豫自製送終衣服，四篋而已。[28]

歷代還有不少正反不一的評價，例如民國時期的文學家魯迅也對曹操有獨特的看法，可供參考。當年，魯迅在廣州市立師範學校的演講會中發表了一篇文章，名為〈魏晉風度及文章與藥及酒之關係〉（一九二七），文中指出：

曹操是一個很有本事的人，至少是一個英雄。我雖不是曹操一黨，但無論如何，總是非常佩服他。[29]

在中國傳統戲曲中，「三國戲」的編排往往是人物眾多，而且又大都是以男性為主。曹操與關羽在劇中看似誓不兩立的人物，實際上二人卻是惺惺相惜，曹操的禮待，關羽的敬重，不僅重現於粵劇

27

《曹操·關羽·貂蟬》，也可見於《三國志》中關羽的剖白：

吾極知曹公待我厚，然吾受劉將軍厚恩，誓以共死，不可背之。吾終不留，吾要當立效以報曹公乃去。[30]

在《曹操·關羽·貂蟬》一劇中，主角除了曹操和關羽兩位忠奸分明的男性以外，貂蟬這位嬌柔的女性的穿插，也加強了全劇的戲劇性，是全劇的重心之一，整齣劇發展就是圍繞着他們三位主角之間的矛盾關係而推移。

在「三國戲」中，尤聲普扮演的曹操就是作為一位反面人物而存在，這個角色在傳統的戲曲中以「忠」為主的價值觀下，往往令曹操的演繹有所局限，也難以成為「主角」。但在《曹操·關羽·貂蟬》中，曹操、關羽和貂蟬三個角色有很多對手戲，從而令曹操這個傳統的反面人物成為劇中主角的主角，也讓尤聲普有更多個人技藝的表現空間。

27 《後漢書》，〈郭符許列傳〉第五十八。
28 蕭繹《魏書》，〈金樓子·興王〉。
29 魯迅，一九二七。
30 陳壽《三國志》，〈蜀書·關張馬黃趙傳〉第六。

劇情簡介

粵劇《曹操．關羽．貂蟬》共分七幕，包括〈序幕〉、〈軍帳罵劉〉、〈土山困關〉、〈較場贈馬〉、〈設計拭貂〉、〈月下釋貂〉及〈灞陵挑袍〉。劇情講述東漢末年，一代梟雄曹操身為丞相，他挾天子以令諸侯，對漢家天下虎視眈眈，極力打擊新興的地方勢力。他率兵南下，大敗仍未入主西蜀的劉備軍隊。曹操更設計活捉劉備的義弟關羽，原因他早已仰慕關羽文韜武略，一心欲招攬為己用。

曹操雖然軟禁關羽，卻又百般禮待。不僅贈袍賜馬，宴饗贈金，更不惜佈置美人計，逼迫降將呂布的愛妾貂蟬夜訪關羽，希望以她的美色誘降關羽。可是，曹操的奸計並不得逞，關羽不單止不為所動，更對貂蟬曉以大義，令頗有正義感的貂蟬自慚形穢，最終自刎於青龍偃月刀之下。

忠肝義膽的關羽身在曹營心在漢，時刻惦記桃園結義的手足情誼，縱使曹操百般照顧，萬分禮待，關羽仍舊是封金掛印，灞橋挑袍，過關斬將，一再婉拒了曹操的挽留，誓死返回漢中，追隨劉備。

選段劇情

《曹操．關羽．貂蟬》的第七場〈設計拭貂〉講述曹操活捉關羽後，欲招攬他為己用。然而，無論曹操如何禮待，慷慨饋贈，也絲毫未能動搖關羽的意志。老羞成怒的曹操未有輕易放棄，他靈機一動，想起早前追隨呂布歸降、貌美如花的貂蟬可以利用，便設計逼迫貂蟬夜訪關羽，施以美人之計，圖謀策反關羽。

選段曲詞

（曹操口白）曹操啊，曹操，這回你要做錯了，（反線中板）我禮心枉用，費心思，送過了錦袍和美女，功名加富貴，英雄不領情。。他道富貴若浮雲，功名何足惜，縱有絕代佳人，不過是成幻影。佢日日說桃園，夜夜講三兄弟，激到我氣又頂，眼又擎。。（七字清）聲色利誘無反應。倒教老夫費經營。。（滾花）我愛他是名將，名將自當配美人，（口白）美人，美人，美人，（唱）我靈機一觸，主意定。（拉腔）我有貂蟬在掌，去賣風情。。（介）[31]

身段步法之間。

尤聲普在演繹這一場戲時，透過唱腔充分表現出他對劇中人心理轉變的掌握。劇中曹操由怒而喜的情緒轉換，加上他那份自詡聰慧過人的奸雄氣勢，一一盡現於尤聲普的眉宇關目，唱腔吐字，以及

劇目解說：《曹操‧關羽‧貂蟬》

尤聲普口述

關於《曹操‧關羽‧貂蟬》，我曾經看過一齣有這三個人物的戲，但忘記了是哪一個地方劇種，以及它的劇目名字。但我認為這題材可以用在粵劇，所以也曾考慮排演這一齣花面戲。後來，剛巧

圖 18　尤聲普演出曹操的裝扮

遇上京、崑、粵三個劇種的大匯演，我覺得當中既然有京崑的《華容道》，我便構思一齣《曹操·關羽·貂蟬》的粵劇，當中既有曹操的花面戲，也有關羽的武生戲，更有貂蟬的花旦戲，因而排演了這一齣《曹操·關羽·貂蟬》。

另一原因是當時我在戲班已轉任丑生行當，覺得扮演曹操這個人物也未嘗不可，因為我在其他劇目也有演過近似的角色，例如《再世紅梅記》的賈似道，兩者只是氣派有些不一樣。因為曹操這角色的演出有一定的難度，尤其是〈試馬〉相，是一個既有文學修養、又有韜略的人物。所以曹操這角色的演出有一定的難度，尤其是〈試馬〉的那一場戲，曹操賞賜呂布的愛駒給關羽，關羽嘗試策騎後，高興地聲稱可以縱馬日行千里，尋找義兄劉備，當場激怒曹操，悔恨賞賜駿馬給他。

這裏的一段反線中板唱腔抒發了曹操當時的心聲：「如何是好呢？我深愛名將，希望把他留下，但是他聲言要離開，去尋找他的義兄，如何把他留下呢？哦！英雄配美人，貂蟬在我手上，把她許配給關羽，夜訪關羽，這一定成功！」曹操悟出妙計，高興得像小孩一樣，手舞足蹈，這些唱做就是用來表演這一類戲的。

人物造型

曹操的造型已經出現過在很多不同的劇種之中，因而定型。曹操一定是穿紅色的戲服，一定是穿白色的面譜，一定是穿紅色的戲服，所以我在《曹操·關羽·貂蟬》中由始至終，都是穿紅色的戲服。劇中第一場我穿的蟒袍是紅色的，第二場穿的戲服款式不同但也是紅色的，到了第三場又是紅色的。總而言之，全劇中曹操

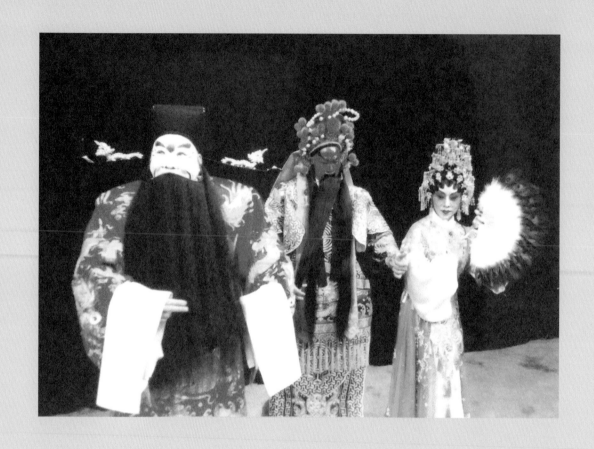

圖 19　（左起）曹操（尤聲普飾）、關羽（羅家英飾）、貂蟬（南鳳飾）

的四場戲換了四件戲服，當中有一件是海長，是斜領口的，四件的款式都不一樣，刺繡的手工也不一樣。

表演特色

如何演繹曹操呢？劇中有一場戲是曹操去試探貂蟬，詰問她天下間誰人是英雄。貂蟬羅列出一大批人物，但都不算是英雄，當中包括她的前夫奉先，即是呂布，而最後曹操和貂蟬二人都不約而同地認同關羽才是真英雄。曹操知悉貂蟬對關羽有好感後，便差遣貂蟬去探望關羽，並答允時機成熟的時候，可以把她許配給關羽。這一場戲就是證明了曹操心思縝密，以及言語間能夠不動聲色，談話中便能夠試探出貂蟬的心意，這些表演都不是一般動作可以表達，完全是要依賴內心，利用唱段去演繹。

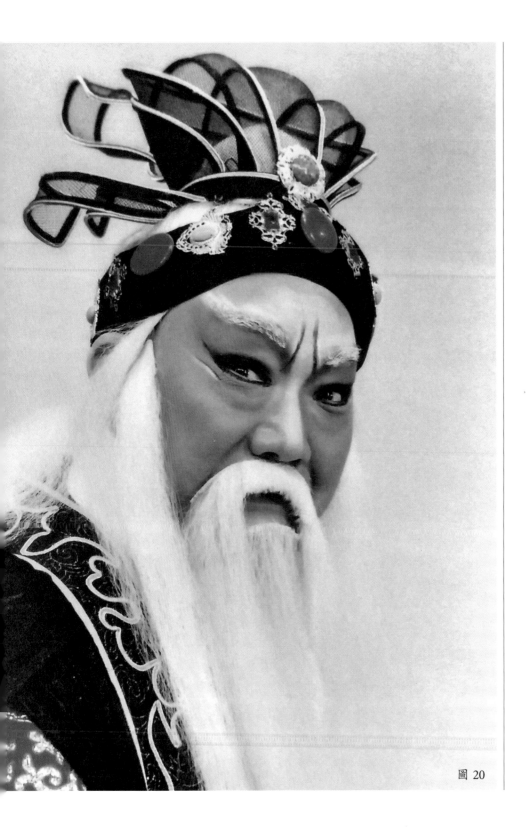

《李廣王》

圖 20

二○○二年七月十八日晚上，《李廣王》首演於香港沙田大會堂演奏廳。這一齣新編粵劇出尤聲普擔任統籌，首演的主要參與者如下：

尤聲普　飾演　李廣王

羅家英　飾演　季　忠

龍貫天　飾演　仲　懷

尹飛燕　飾演　雪　姬

鄧美玲　飾演　呂　妃

阮兆輝　飾演　優　豐

新劍郎　飾演　伯　奇

廖國森　飾演　李　文

敖　龍　飾演　大　將

蔣世平　飾演　大　將

編　　劇：羅家英、秦中英

藝術指導：劉　洵

擊樂領導：高潤權

音樂領導：高潤鴻

首演後，《李廣王》又在二○○三年和二○○四年兩度由尤聲普在香港擔綱重演。

故事背景

　　粵劇《李廣王》主要取材於英國大文豪莎士比亞（William Shakespeare, 1564-1616）的名著《李爾王》（King Lear），劇情又參考了日本著名導演黑澤明（一九一○—一九九八）的電影《亂》（一九八五）的情節改編而成。

　　莎士比亞的原著情節複雜，內容豐富。當中有關李爾王的劇情主要講述這位年事已高的國王決定將政務和權力傳給三個女兒。李爾王把國土分成三份，並且聲言任何一位女兒能夠當眾說明自己是

最愛父親李爾王的，便可承繼到最好的一份土地。大女兒及二女兒為了得到最好的賞賜，不惜花言巧語，蒙騙老父，然而性格忠厚的三女兒卻不願意誇耀自己的孝順，更直言父親不應分裂國家，以致大權旁落，後患無窮。李爾王認為三女兒的言行不敬，憤怒之下把她驅逐出國。

兩個女兒掌握大權後，竟合謀要把李爾王殺死。李爾王最終發現自己這時候已經無權無勢，眾叛親離，既憤怒又羞愧的他神智失常，瘋瘋癲癲，流落荒野。諷刺的是，她的兩位姊姊後來也在互相爭鬥中相繼死亡，而李爾王親眼目睹女兒一一死去，才領悟到眼前一切的惡果都是源於自己剛愎自用的性格。

李爾王的三女兒知道父親遭受姊姊的迫害，率兵討伐，希望為父親奪回權位，不料兵敗被擒，慘被姊姊處決。

至於粵劇《李廣王》的劇情，尤聲普憶述劇情的橋段主要參考原著故事。當年首演時也在舞台上配合了不少西方話劇的燈光和音響效果，但在表演時仍採用了一些傳統戲曲的手法來演繹，可說是粵劇的另一次新嘗試。

《李廣王》的時代背景設定於群雄割據的春秋時代。李廣獨霸一方，經過多年的苦心經營，他的王國已經成為一個強國，鄰近國家也不敢輕易來犯。

步入晚年的李廣自負大權已經牢牢地掌握在手中，而兒子就像全國的臣民一樣服膺於他控制下。他竟然妙想天開，在有生之年便把王位和財富傳給兒子，自己也可安享晚年。可是，當他真的把權力交給兒子後，才發現事與願違，兒子竟然天倫喪盡，不僅為了爭權而手足相殘，更不惜向老父橫施毒手，最終導致國破家亡的悲慘結局。

以西方戲劇的定義來說，李廣是一個典型的悲劇英雄人物，整個悲劇的產生就是因為他個人的錯

誤決斷，導致慘淡的收場，縱觀《李廣王》這齣粵劇就是一齣權力鬥爭的倫理悲劇。

劇情簡介

《李廣王》全劇共分六場，依次是〈狩獵傳位〉、〈改容侍父〉、〈反目成仇〉、〈暗伏殺機〉、〈火海潛龍〉及〈恨鎖長天〉。劇情講述李廣是獨霸一方的藩王，自覺年事已高，屬意把權位交付予長子伯奇，但三子季忠力諫，王權不可旁落，否則易生變故。無奈李廣土性格固執，執意而行，更認為季忠是一個不孝子，竟然把他驅逐離去。季忠不忍見老父獨自面對暗藏的危機，得到家臣優豐的獻計，自己改變容貌，扮成近衛，暗中留在宮中保護李廣。

伯奇登位之後，專橫的李廣王仍不時干預施政，而朝中上下臣子也未完全聽命於伯奇這位少主，促使伯奇深感不滿。伯奇的妻子雪姬，本是李廣早年俘虜回來的女子，一直尋找報仇的機會，這時候正好唆使伯奇逼走李廣。另一方面，雪姬又暗中與覬覦李廣王位的二子仲懷合謀，設下殺機，篡位奪權。

李廣與伯奇發生衝突，含怒離開王城，寄居於仲懷的城中。一日，伯奇與仲懷率兵殺入李廣的寢室，李廣的近衛不敵，相繼殉難，危急之際，幸好季忠及時出現，拼死救出李廣。混亂中，仲懷乘亂殺死伯奇，奪得兵權。

李廣經歷劇變，心力交瘁。季忠表明身份，細心安慰老父，李廣悔恨當初魯莽行為，才導致今日逆子弒父、兄弟鬩牆的人倫悲劇。不久，仲懷領兵追殺而至，季忠力拼，手刃兄長，卻遭仲懷的毒箭

所害。李廣眼見兒子為了自己的權位相繼身亡，悲慟懺悔，自責偏執的性格才造成今日無法挽救的惡果。李廣最後也在無限的傷痛中溘然而逝。

綜觀而言，李廣的人物性格大部分保留了莎士比亞《李爾王》當初的設計，這位主角在劇中的遭遇仍舊是一個典型的悲劇人物。在《李廣王》尾場〈恨鎖長天〉的末段，鬚髮皆白的李廣因兒子相繼身亡而悲慟不已，這裏反映了一個自視倫理關係完美的嚴父最終面對家庭破裂的殘酷現實，無助地仰天哀號，當中更以血淚奏出一個自負不凡的英雄人物最終面對徹底失敗的悲歌。可以說，《李廣王》不僅是一部家庭倫理的苦情戲，更是一部反映人性的悲劇。比較一般粵劇常見的大團圓結局，《李廣王》的悲劇結局令人印象更難忘，情節更感人，意義也更深邃。

唱腔選段

劇中人李廣在不同場次的兩個唱段，一短一長，一剛一柔，一怒一哀，無論在篇幅、力度及情緒，都形成鮮明的對比。在尤聲普演繹下，這兩段唱腔不僅充滿戲劇色彩，更是全劇的重心所在。

第三場幕啟之初，怒氣沖沖的李廣咒罵大兒子繼承王位後便不再敬重自己，怨對大權旁落後不受人尊重，英雄一世，此番卻幾乎無地可容身。李廣在這裏唱出了一段剛烈憤慨的十字清：

（廣王唱十字清下句）忤逆子，衣冠禽獸早藏奸。‧‧五十年，虎嘯山林何威猛。平陽中，受凌辱使我無顏。‧‧舉青鋒，將他千刀萬斬。

32

到了第六場，也就是全劇的尾場。李廣經歷連番劇變，心力交瘁。悲慟懺悔，自責偏執的性格令

兒子相繼身亡，孤獨地唱出悲劇英雄的淒厲心聲。

（音樂起廣王唱越調焚稿[33]）抬望眼，向天問，為何愛子先逝，太息蒼頭不足取矣，問蒼天，俊秀朗風，真君子，瞬那罡風摧壯志，毅魄未遂凌宵志，忍看撒手歸西去，怨天不應妒忌你，徒自嘆，少者經亡，老者心傷悲，怎得代替親兒捨身去，廣寒宮仙驂象輦[34]，星燈月旗，祥雲引接赴瑤池，如今是人天兩地，（清唱）心似針錐，（搖板）古來萬事東流水，回首前塵嘆唏噓，人生幾何，雲散煙消，畢竟大去，空垂白髮三千丈，（清唱）只落得身後榮名（入樂）安所知。（死介）[35]

32 越劇《紅樓夢》〈黛玉焚稿〉。原來曲詞內容講述，林黛玉知悉賈寶玉和薛寶釵訂婚，一病不起，在臨死前燒毀寶玉給她、寫有詩文的絹帕。

33 尤聲普早年演出和示範片段可見於隨書所附的DVD。

34 驂，音參 caam1；輦，音撞 lin5。

35 尤聲普早年演出和示範片段可見於隨書所附的DVD。

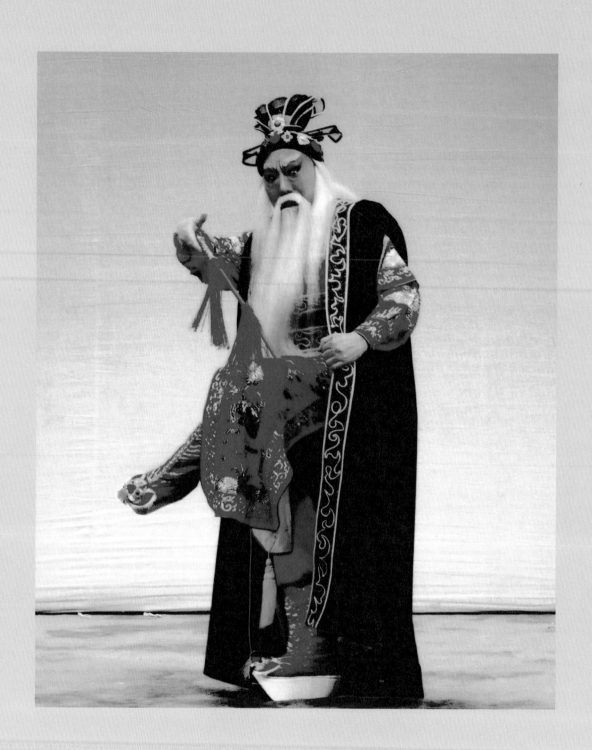

圖 21　勇武的李廣王造型

劇目解說：《李廣王》

尤聲普口述

選演原因

我當年選演《李廣王》主要是因為我希望排演一齣新劇。我考量了很多類型的戲都曾經演過，而且題材大都是「宮廷戲」、「花月戲」之類，缺少一些世界名著，當時想起了《李爾王》，又參考日本電影《亂》。我覺得這些世界級的文學作品用在粵劇上有新鮮感，也較多人認識。

不過，我們把《李爾王》的三個女兒改成三個兒子，這較接近中國的傳統。在三個兒子中，大兒子和二兒子一直覬覦父親的權位，忠直的三兒子看穿了兩個兄長的野心，不時提醒李廣王小心防範身邊的小人，最終開罪了固執的父親，放逐他去看守一個小城堡，不再見面。三兒子無奈易容化妝，扮成李廣王身邊的一個侍衛，暗中保護。

行當特色

李廣王屬於老生行當，是一種可以打武的老生，即「老武生」。他的動作應該較為硬朗，不是一般的老人家。他是一個藩王，管轄很多土地。

人物性格

李廣王是一個喜歡別人恭維自己的人。只愛聆聽奉承說話的他，討厭那些不順他心意的說話，因而最後落得瘋瘋錯亂。

人物造型

李廣王的穿戴我也花了一些心思。他只是一個藩王，所以不用穿蟒袍，我因而穿上一般文官的圓領長袍，腰甲束腰，雙手的小袖束起，代表李廣也是一個武將。為了增加威嚴，披上一件黑色絲絨背心，我配上一頂小冠，這身裝束不適宜戴上一般的大盔頭。我掛上白髮配束髮冠，髯口掛五柳，白鬚在面上一縷一縷垂下，嘴巴讓人清晰可見，最後發現整個裝扮的效果真的很好。

尾場的裝束是因為李廣王當時安心在二兒子的城中居住，所以換上了睡袍，實際上那真是一件睡袍。後來，二兒子放火火燒李廣住的地方，希望燒死他，所以那一場戲他便披頭散髮地出現。

動作特點

頭場是一個射獵的場面，各個演員在舞台上都用戲曲功架的步法一齊演出。李廣當時是很威風，一身紅色配黑色的打獵武裝，設計上較為威武。

我也曾觀看過《亂》那一齣電影。在電影中，主角穿著的日式睡袍露出大腿，而我在粵劇舞台上

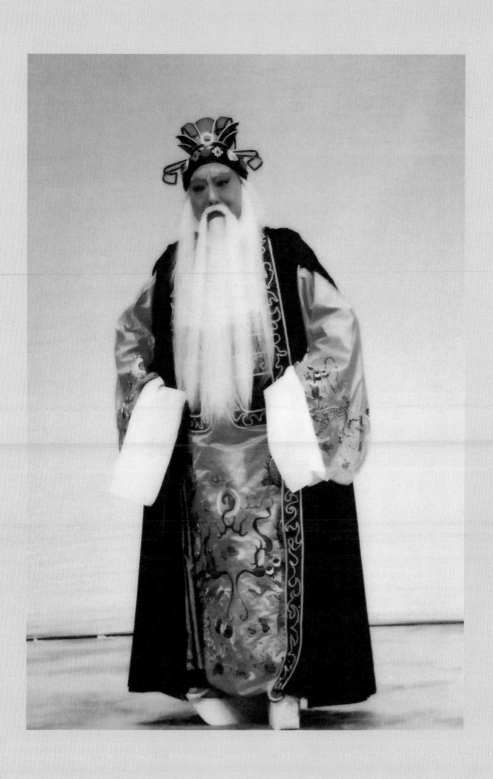

圖 22　威嚴的李廣王造型

　《李廣王》

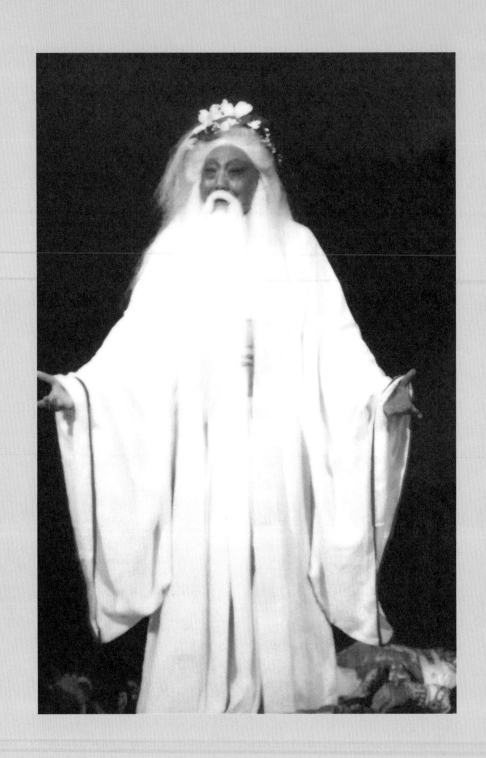

圖 23　尤聲普在《李廣王》尾場的扮相

是不可以這樣穿著的。所以，我穿了一件密封身體的長袍，一件大袖披風，走動時，長袍隨風飄揚，表現出當時李廣瘋癲的外貌。及後，他發現二兒子射殺了大兒子，又跟二兒子搶奪代表榮譽的旌旗，一時刺激，導致精神錯亂。到了尾場，三兒子來救他脫險的時候，我就用上了癲狂的演出法。

唱腔說白

唱首板登場的一幕，李廣王的穿著跟頭場已經不一樣。一身長袍打扮，非常憤怒，「七鎚頭」鑼鼓伴奏，我步上台上……當尾鎚打響後，我當下站住，用力抖動頭部。這裏的唱腔方法跟頭場是不一樣的，是李廣王非常憤怒地斥責大兒子趕他走，他這時候要去投靠二兒子。

尾場的音樂，我們曾經尋找過我們常用的小調、大調和牌子，都未能夠配合這一幕的情緒。因為這時候要表現李廣王自怨自艾，而所有問題都是由於他的性格所造成，否則也不會導致三個兒子都喪命，幾乎全部親人都死去，只剩下自己一個人在激憤。可以唱一段甚麼？最後，編劇找來了一段上海紹興戲的〈焚稿〉唱段。36

《李廣王》尾場的一大段主要唱腔，我也要花了一段時間練習，因為它是來自一段上海紹興戲〈焚稿〉的唱段，情緒正好適合我們這一場，李廣王在自怨自艾，看見兒子都紛紛死去。曲中有幾句好像悼詞一樣：「往者不可諫，來者仍可追，已而，已而！從政者今之殆已！」37

36　越劇《紅樓夢》的一節唱段，劇中林黛玉獨唱，即〈黛玉焚稿〉的情節。

37　這句話出自《論語·微子》；子曰：「往者不可諫，來者猶可追。已而，已而！今之從政者殆而！」

那一段曲開始時有一段音樂過門，之後我便開始唱：「抬望眼，向天問，為何愛子先逝，太息蒼頭不足取矣，問蒼天，俊秀朗風，真君子，瞬那罡風摧壯志……」李廣悼念英年早逝的第三兒子。悲歌兒子的理想都未能達到，就像一陣風那般被吹散了。這是一個老人家的心態，是非常傷感的。

這是一個老生的演出法，是一個會武功的老生，所以他的唱腔也有一定氣度，不是一般老人家的唱法。我在這裏是運用了婉轉、悽然的唱法，唱到樂曲後半部分，因為角色悲憤過度，是非常悽慘，可以說是混合了老生和一般生角的唱法。

聲普粵藝

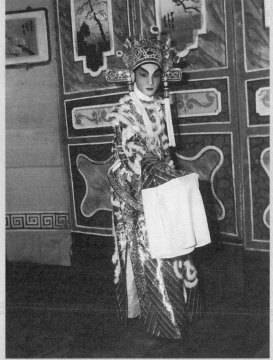

圖 24　少年時代的尤聲普
圖 25　尤聲普年少時的戲裝扮相

尤聲普，廣東順德北水人，生於一九三二年。尤聲普是家中獨子，除父親外，家族祖輩中並無粵劇行內人。

尤聲普的太太，藝名江紫紅，曾擔任正印花旦。[38] 婚後的尤太相夫教子，專心致志協助丈夫的演藝事業發展。

藝術啟蒙：一九三〇至四〇年代

尤聲普先祖從商，父親尤廣成，原名尤驚鴻，早年在廣州十三行的金行工作，因為業餘愛好粵劇，故而很早就在廣州的樂善劇社學藝。日軍侵華，尤聲普父親積極參與金行組織的會員演劇籌款，為國家購買軍備。

尤驚鴻本來是學習男性腳色，但因為劇社中欠缺花旦的人才，而他外貌俊秀，子喉了得，聲線也清脆，故而改行充任花旦。籌款演出後，他愈益喜愛演戲，毅然返鄉典賣了祖屋和產業，購置私伙衣箱，從此入行，以演戲為生。

38 例如一九六四年擔任錦上花劇團的正印花旦，與文武生林錦棠演出於長洲太平清醮。（一九六四年五月二十二日《華僑日報》）又例如一九六五年擔任牡丹劇團的正印花旦，夥拍文武生何驚凡於慈雲山、牛頭角的賀歲演出。（一九六四年一月三十日《華僑日報》）

尤聲普父親曾先後任職於大、中型不同的戲班，擔任花旦。當日軍侵佔廣州後，他不願意在敵人槍口下生活，毅然攜妻帶子轉赴戰線的大後方，於粵北的曲江、連縣及南雄一帶演戲謀生，支持抗日救國，這也展開了尤聲普後來一段漂泊的童年。

初試啼聲

尤聲普可說是自小在戲班中長大，受父親的戲劇藝術薰陶，他早對粵劇產生濃厚的興趣。廣州淪陷於日軍鐵蹄之前，他的父親與著名男花旦嫦娥英正共事於廣州珠江南岸的河南戲院。一次，尤聲普前往戲院後台探望父親，嫦娥英欣賞尤聲普天資聰穎，頗有表演天分，因而主動提出，安排年僅六歲的尤聲普客串演出《玉龍太子走國》系列劇目[39]的小太子。尤聲普在父親的同意下，連續多晚參與演出。這次初「踏台板」[40]的他表現可人，為日後投身演藝事業埋下良好的種子。

拜師學藝

父親原本希望尤聲普專心學業，故而一直未有積極指導他學藝。及後，嫦娥英見尤聲普初試啼聲，盡現個人的演藝潛質，便推薦他拜劇團的小武，即是嫦娥英的弟弟——陳少俠——為師，正式

39 登台演出的行內術語。

40 《玉龍太子走國》是長篇的傳統劇目。

圖 26　尤驚鴻先生一九五〇年代留影於香港油麻地

學習表演技藝。尤聲普追隨陳少俠初學「跳大架」和一些戲行的規矩，又陸續學會《石鬼仔出世》、《甘羅拜相》、《乖孫》、《十三歲封王》等多齣以少年為主角的劇目，偶爾也在戲院參與演出。

戰火洗禮

好景不常，日軍佔領廣州後，尤聲普只好跟隨父母離省城前往粵北，嫦娥英和陳少俠當時仍留在廣州。年幼的尤聲普除了追隨父母，輾轉在各地讀書求學以外，課餘喜歡看戲。一次，在看戲時認識了一位年僅十三歲的少年京班女小武——七歲紅。尤聲普非常仰慕她的演技，希望加入該劇團學習京班戲曲表演，但母親卻發現這個劇團的訓練過於嚴苛，始終不忍心年幼的兒子受苦，尤聲普全身從藝的願望也未有立刻成事，只是偶爾參與父親工作的劇團演出。

尤聲普的父親當初前往粵北是得到男花旦金枝葉的邀請，出任他劇團的正印花旦。然而，因為兵荒馬亂，原來的劇團難以維持，父親後來便加入了六十五軍資助的劇團——怒吼劇團。這個由軍方資助的劇團，藝人都獲頒授軍銜和分發糧餉，這也解決了尤聲普一家最基本的生活問題。怒吼劇團的日常運作就正如當時不少軍方的文藝單位，除了劇團要自行安排在地方上演出以補助開支以外，也要負責軍方安排的一些勞軍表演任務。事實上，當時不少愛國的藝人都不願意在敵人佔領下的城鎮生活，寧願千方百計逃返戰線的後方，繼續以演戲謀生和支持抗日。當中，不少藝人都尋求軍方的支持，參與抗日文藝的宣傳工作。

和平歸里

二次大戰後期，尤聲普已經隨父親工作的劇團在粵北巡迴演出。一天，當他們抵達梅縣時，喜聞日本無條件投降，和平的日子終於重臨。然而，隨着戰爭結束，軍方裁減兵役，解散劇團的編制，安排尤聲普父親工作的劇團中人復員。軍方囑託劇團把戲箱帶回廣州，尤聲普也隨父親與劇團一路演戲謀生，經歷兩年後才返回廣州。

日軍侵華期間，男花旦仍是粵劇戲班角色的主流之一，但到了戰後，女花旦興起，她們全面取代了男花旦的位置。尤聲普的父親經歷戰火後也無心再以演戲謀生，就在廣州市中山公園前開了一家雜貨店，以維持全家的生計。

立志從藝

早在戰時，尤聲普追隨父親到達粵北的連縣，曾在當地的一所燕喜小學就讀至三年級。及後，日軍飛機來襲，學校遷移，尤聲普才輟學。直到和平後，尤聲普已經十三歲，遵循父母安排，他入讀位於廣州市的尤列小學。雖然較同窗年長，也放下書本良久，尤聲普仍努力嘗試學習。可是，經歷半年，尤聲普始終未能適應學習的環境，加上他惦記舞台表演的生活，經父親首肯，便計劃入行從藝。

第二年，衛頌國（女花旦衛少芳[41]的親人）在廣州興辦一個落鄉班名為「建國劇團」，聘用了時

41　衛少芳於一九三〇年代中加入馬師曾率領的太平劇團，與譚蘭卿並列正印花旦，是第一代的男女班花旦。（一九三四年十月五日《香港工商日報》）。

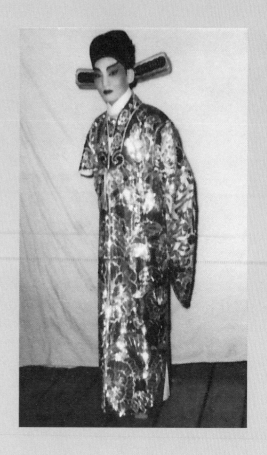

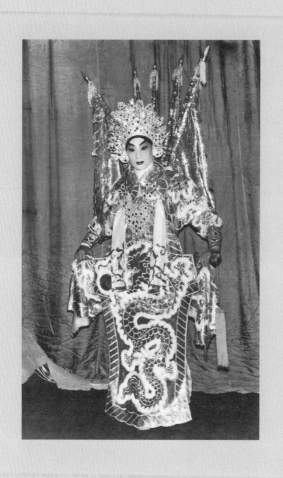

圖 27　尤聲普的小生扮相
圖 28　英姿煥發的尤聲普戲裝

年只有十四、五歲的尤聲普任小生。劇團的文武生是陳笑風，第二花旦是梁素琴。當時，落鄉班每次的演期都長達數月之久，建國劇團這次也在廣州鄰近的四鄉演出了幾個月。事實上，廣州四鄉的粵劇演出在二次大戰前後，市場更加龐大，據尤聲普所聞，戰後仍有過百個大小粵劇團巡迴在各地演出，而很多人也都渴望入行，以演戲謀生。

不久，非凡響劇團的一位資深藝人受尤聲普父親的邀請，前來評鑑尤聲普的演出。觀看過後，這位資深藝人指出尤聲普的演技較為老套，而且日子尚淺。尤聲普知悉後，一心要提升自己的技藝，從善如流，放棄了劇團的小生職位，再從「二式」[42] 做起。

根據尤聲普的描述，近代粵劇演員的地位本來以武生為首，其次是文武生、花旦、小生和丑生，而這五個行當都是劇團的「正印」，負責擔綱演出劇中最主要的幾個角色，而其他位列第二、第三梯隊或更次要的演員則分別名為二步針、下欄、拉扯或手下等職份。至於第四或第五的各個行當職份，視乎劇團的規模大小而有所增減，而下欄、拉扯和手下的具體分工往往要根據劇情和實際演出的需要來安排。後來，二幫花旦的地位日漸提高，晉身成為「六柱」之一。

虛心求學

尤聲普當時謙讓，是由於「二式」雖然份屬劇團六柱以外的位置，但在日夜場的演出仍有機會扮演一些主要角色人物，這對於演技和資歷尚淺的他，正好有更多的空間和時間專注於學習和鍛煉。

<hr/>

42 「二式」是「六柱」以外稍有資歷的演員。他們在日戲代替「六柱」擔任主要角色，在夜戲時轉任較次要的角色。

圖 29　尤聲普與父親留影於九龍油麻地 [43]
圖 30　青年時代的尤聲普

除了「自降身價」以外，尤聲普更有另一個有效的學習途徑。他努力爭取天光戲的演出，往往不要報酬，又邀請資深藝人從旁指導，邊做邊學，目的也是要爭取學習的機會。事實上，除了父親和陳少俠，尤聲普過去一直沒有正式接受其他師父的指導，更多的是在落鄉班演出之餘，虛心向資深藝人討教。後來他在香港演戲時，也主要是依賴觀察資深藝人和大型劇團的演出，暗自學習各式各樣的排場、唱工、舞台佈置及音樂。

尤聲普掌握的傳統劇目主要是早年父親所教授，例如《打洞結拜》、《高平關取級》、《西河會妻》和《陳宮罵曹》的一些古老戲。父親的教學方法是要求他先唱熟曲詞，才開始學習演戲。至於其他表演技藝，大部分都是他在班中觀看資深藝人演出而學會的。這也是粵劇傳統的傳承習慣之一，昔日新晉演員往往就是通過觀察資深藝人而學會各式各樣的表演技藝。

來港發展：一九五〇年代

一九四九年初，尤聲普追隨一個劇團來到中山縣石岐鎮的石鼓塔演出。[44] 可惜，演出期間連場天雨，竟然導致山泥傾瀉。大量的泥漿不僅沖走了搭建在岸邊的戲棚，就連帶劇團的衣箱雜物也都一併沖走。

43 照片中背景的投石號紀念碑原址位於九龍佐敦道與加士居道附近。

44 即現時中山長江水庫附近。

戲服，包括各式各樣配套的大小飾物，本是老倌最重要的財產之一。他們往往窮一生之力，花費大量收入去購置。所以，劇團和大老倌平日對戲服愛護有加，不僅聘請負責管理的專職工作人員，行內習慣稱呼他們為「衣箱」，更備有結構堅固的大木箱，也稱之為「衣箱」，用作儲存。

尤聲普在幾十年的演出生涯中，寶貴的私伙戲箱一再遭逢天災之災。除了上述的不幸事件，一九六四年，尤聲普剛從新加坡演出回來，正計劃要轉赴越南，卻驚聞西環倉庫失火，他與一眾藝人存放的戲服慘遭回祿之災。到了一九八六年，他在離島的吉澳演出完神功戲，戲箱在工人運返倉庫途中竟然被大雨淋濕，因而損壞，尤聲普也不得不一再斥資重新購置。

尤聲普經歷戲服被沖走的一劫，剛巧父親這時候移居澳門暫住，捎來家書，他欣然趕赴濠江與父親相聚。來到澳門不久，尤聲普在戲院東主許詔東安排下，到清平戲院自資經營的劇團（清平劇團）擔任「班底」[45]。作為「班底」，尤聲普的工作就是遇有大型劇團來清平戲院演出時，充當「二式」；遇上中型班來演出，他便擔當小生；當沒有外來戲班到來，尤聲普便出任正印文武生。[46] 這樣的演出經歷了一年多，尤聲普逐漸感覺留在澳門的發展機會不大，便決意來香港尋找機會。

探索前路

二次大戰後，粵劇仍是香港人的主要娛樂。尤聲普認為主要原因之一是電影的播映時間短，不如粵劇演出有四、五個小時，可供觀眾消磨時間。加上當時香港社會就業機會少，人們的餘暇較多，以觀看粵劇消閒。雖然當時人浮於事，但尤聲普初到香港時也曾經想過轉業，不再從事粵劇表演。原因

是他考慮到自己年紀尚輕，當時還不到二十歲，在事業上也許有更多的發展機會，故而嘗試尋找其他工作，例如在辦公室當練習生。

可是，當時工商界的僱用條件非常嚴苛，既要金錢擔保又要人脈關係。經過一段短暫的日子，尤聲普最終還是放棄了轉行的念頭，繼續以他最喜歡的粵劇謀生。事實上，初到香港的尤聲普很快便受聘於北角月園遊樂場⁴⁷的戲台，參與粵劇的演出，偶爾也應其他劇團之邀在外演出。到了一九五〇年代中期，尤聲普的演技已經獲得香港同行的認同，經常受聘於各個劇團，也從「下欄」逐步升任為「二式」，而在戲院的演出工作也近乎沒有間斷。他仍然記得有一段時期，自己的衣箱是經常在高陞、普慶、東樂、大舞台和中央等各大戲院的後台往來搬運，幾乎是無需要搬回家中存放。

據尤聲普憶述，他一九五〇年代在香港各個劇團中擔任「二式」，日薪已有四十元之多。作為初到香港的一個年青人能夠有這樣的收入，生活已經相當不錯，因為當時一間在市區的「板間房」⁴⁸的月租也只是二十元，而「大排檔」⁴⁹的一碗「大味飯」⁵⁰才賣三毫。一九五五年，他受聘到新加坡演出，日薪更有八十元之多，劇團還供應食宿，而且保證每天都有演出和收入，當時在香港也未必有這

45 即劇團的基本演員。

46 專門負責服飾製作的陳國源回憶，當年還未從事粵劇工作的他在澳門沒有錢購買門票入場，但通過戲院門縫經常可以欣賞到尤聲普的演出，印象最深刻是他一身亮麗的鎧甲戲服，令他記憶猶新。（二〇一八年三月三日面談）

47 即大世界遊樂場，位於北角月園街附近，於一九四〇年代末至一九五〇年代初營運。

48 用木板間隔的小房間。

49 早年小販在路邊搭建的攤檔。

50 大概相當於現在燒味店售買的四寶飯之類。

圖 31　尤聲普的生活照

樣優厚的待遇，以及如此頻密的演出工作，故此相當吸引。

除了表演粵劇，尤聲普的唱腔在這時也開始受到唱片公司的賞識，從而聘請他參與粵曲唱片的錄音，例如一九五八年，幸運唱片公司便出版了一張他與新任劍輝、崔妙芝、小千歲、鄧碧紅、李學優合唱的粵劇唱片《艷陽丹鳳》。唱片頗受歡迎，甚至行銷到北美。[51]

尤聲普憑着出色的唱腔後來也曾經參與過不少粵曲唱片的灌錄工作，例如粵曲《胡不歸》（一九七三）、《落帽風》（一九七三）、《傻仔洞房》（一九七三）、《薛丁山與樊梨花》（一九七三）及《冤枉相思》（一九七四）。[52]

奮鬥成才：一九六〇年代

一九六〇年代，戲棚取代了戲院成為粵劇在香港的主要演出場地。[53] 這時候，尤聲普不時受聘於大龍鳳、慶紅佳、非凡響、新鳳凰、頌新聲、錦添花、碧雲天、覺新聲、鳳求凰等各大劇團，演出於港九新界各地的戲棚。

51　一九五八年五月十二日加拿大《大漢公報》。
52　香港電台中文十大金曲委員會，一九九八，頁二十八。
53　一九六三年二月二十四日《華僑日報》。

一九六三年土地誕和天后誕，尤聲普追隨何非凡和余麗珍的非凡响劇團，擔任「二式」，為油麻

地街坊會籌建義校及福利經費，演出於油麻地佐敦道英皇佐治五世公園的戲棚。54

一九六五年觀音誕，尤聲普在麥炳榮、李寶瑩率領的新鳳凰劇團擔任「二式」，演出於紅磡三約

街坊福利會主辦的觀音誕神功戲。

又例如一九六七年春節期間，尤聲普參與林家聲率領的頌新聲劇團，演出於九龍城太子道啟德機

場附近的戲棚。

嶄露頭角

一九六〇年代初，尤聲普也開始為行內外人所賞識，受聘在一些中型班擔任文武生，例如

一九六二年，他出任尤龍劇團的文武生，與白艷紅、江紫紅、李若呆、劉小錦、潘少山等，在長洲北

帝廟的大戲棚演出神功戲，劇目包括《烈女挽山河》、《花落江南廿四橋》及《金釵引鳳凰》。

一九六五年，尤聲普擔任泰來劇團的文武生，與陳艷霜、劉少錦、華雲峰、林少芬、朱少坡、賽

麒麟，在九龍新蒲崗啟德遊樂場的粵劇場演出賀歲粵劇，劇目包括《旗開得勝凱旋還》、《十年一覽

揚州夢》、《雙仙拜月亭》、《白兔會》及《佛前燈照狀元紅》。55

一九六〇年代後期，尤聲普更進一步，出任大劇團的武生，例如一九六六年由他創立的滿堂紅劇

團中，初任武生的行當。又例如一九六八年春節，新馬師曾和鳳凰女率領新鳳凰劇團應油麻地街坊福

利會的邀聘，在油麻地舊菜市場的大戲棚演出了七天，尤聲普擔任劇團的「騎龍武生」。56「騎龍武

生」是粵劇行內傳統對一個劇團正印武生的尊稱。

劇本開山

這時候，尤聲普不僅在一些三大劇團擔任主要的行當角色，也開始有機會參與新劇目的首演，行內稱之為「開山」。例如一九六七年，尤聲普在陳寶珠、梁寶珠擔綱的孖寶劇團擔任武生，演出於太平戲院，劇目包括了新劇《江山錦繡月團圓》的首演。[57]

又例如一九六八年的觀音誕，尤聲普參與新馬師曾率領的新鳳凰劇團，應紅磡街坊福利會的邀請，在紅磡碼頭附近的戲棚演出，劇目包括了新劇《玉馬情挑金鳳凰》。[58] 一九六九年十一月，尤聲普跟隨新鳳凰劇團，應油麻地街坊福利會邀請在佐敦道戲棚演出，排演了新劇《乘風破浪凱旋還》。年紀尚輕卻在劇中擔任老生的尤聲普表現可人，當時的演出效果有如下的報道：

尤聲普在劇中扮演東霞國元老，老氣橫秋，各大老倌演來十分賣力，台下觀眾，大讚好戲。[59]

54　一九六三年二月二十七日《華僑日報》。

55　一九六五年二月十九日《華僑日報》。

56　劇團的六柱還包括新馬師曾任文武生，鳳凰女任正印花旦，黃千歲任小生，梁少芯任二幫花旦，譚蘭卿任丑生，二步針有胡家駱、高麗、羅家鳳、梁少英、黃君林、林月媚。（一九六八年一月二十六日《華僑日報》）

57　一九六七年四月六日《華僑日報》。

58　一九六八年三月十三日《華僑日報》。

59　一九六八年十月三十日《華僑日報》。

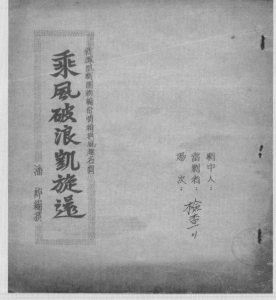

圖32　尤聲普在泰來劇團擔綱演出
圖33　「孖寶劇團」於太平戲院的演出[60]
圖34　《乘風破浪凱旋還》劇本

實驗改革：一九七〇年代

一九七〇年代，尤聲普參與香港各大主要劇團的演出，主要有頌新聲、鳳求凰、大群英、祝華年。除了一般的演出，這時期也可見他對粵劇創作和改革的熱忱，不斷尋求機會，努力在舞台上多方面實踐理想。事實上，早在一九六六年，尤聲普獲戲院商袁鴻耀的資助，曾經組織了「兄弟班」滿堂紅粵劇團，夥拍一眾當時的新晉老倌，包括阮兆輝、李婉湘、周麗兒、紅霞女、華雲峰、雲展鵬、蕭仲坤等，由韓信編劇，在大會堂演出了根據元曲改編的歷史劇《趙氏孤兒》，目的就是銳意推動粵劇的改革。

到了一九七一年，尤聲普與李奇峰、阮兆輝、楊劍華、戴信華等志同道合的藝人，再加上一群業餘愛好粵劇的年青人，組成「香港實驗粵劇團」。劇團通過不同類型劇目的排演，期望達到改良粵劇的目的。

香港實驗粵劇團主要有一項特色，那就是各盡其才。劇團並非如當時一般戲班採用六柱制，而是根據劇目中角色的需要，分派演員負責，例如劇目《十五貫》（一九八〇）有不少鬚生戲，如果只是沿用六柱制，就無法適當地分配戲份演好整齣戲。又例如《三打白骨精》，尤聲普更扮演劇中的豬八戒一角。

一 感謝香港文化博物館借出資料。

60

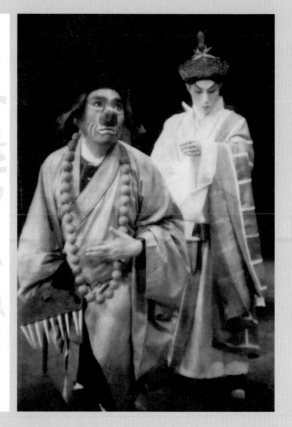

圖 35　豬八戒（尤聲普飾）和唐三藏（阮兆輝飾）的扮相
圖 36　香港實驗粵劇團的三十周年演出海報

當年，香港實驗粵劇團的成員無分彼此，合作無間，例如在《十五貫》中，尤聲普擔任鬚生，演繹劇中正直無私的況鍾，而一向擔任小生的李奇峰則負責劇中丑角——婁阿鼠。縱使多年後劇團再度公演，尤聲普一再演出況鍾，而婁阿鼠一角換上阮兆輝，效果仍是那麼具創意。

尤聲普曾任香港實驗粵劇團創團團長一職，努力推動劇團的劇目創作和演出，歷年來創演了不少具有開拓性質的劇目：

首演年份	劇目名稱
一九七一	《盤門》（折子戲）、《搶傘》（折子戲）、《大戰黃天蕩》（折子戲）
一九七二	《遊園驚夢》（折子戲）、《近別休妻》（折子戲）、《探谷》（折子戲）、《擋馬》（折子戲）、《寶蓮燈》（全劇）
一九七四	《三打白骨精》（全劇）
一九八〇	《斷橋》（折子戲）、《易水灘》（折子戲）、《趙氏孤兒》（全劇）、《十五貫》（全劇）

當年，香港實驗粵劇團的成員努力改革，重視編、導、演多方面的專業發展，例如在一九八〇年為了排演粵劇《十五貫》，特別向香港南方影片公司借來了國內拍攝的崑劇電影《十五貫》，讓劇團的一眾編劇、導演和演員觀摩，參考崑劇演員在電影中的表演方法，細心揣摩劇中人物性格和行為。61

61 左中堂，一九八〇年六月十九日《華僑日報》。

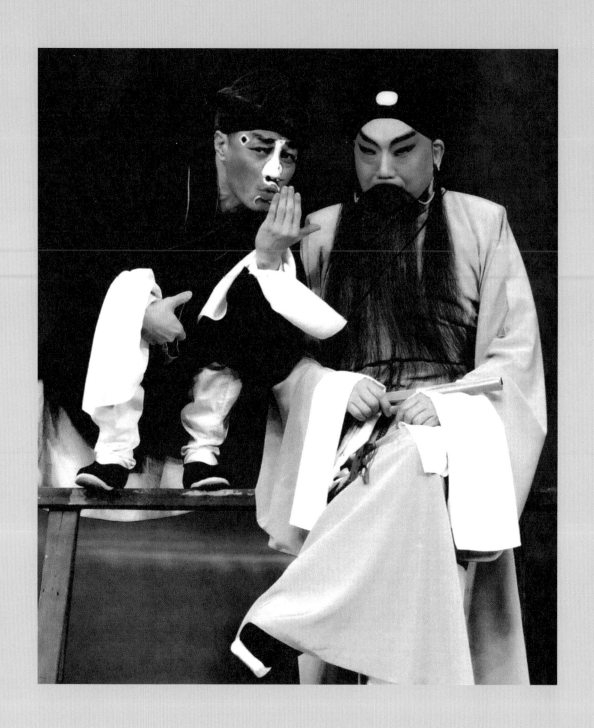

圖 37　尤聲普與阮兆輝在粵劇《十五貫》中的演出

除了抽空主持香港實驗粵劇團，銳意創作和演出新劇目，尤聲普在一九七〇年代參演各大劇團並

首演了不少新劇目，例如一九七九年，他在祝華年劇團參與《摘纓會》的首演。不過，最多新劇目演

出可就是他在頌新聲劇團的演出期間。

一九七〇年代，頌新聲首演了很多新劇目，例如《蓮溪河畔蓮溪血》（一九七三）、《書劍

青衫客》（一九七三）、《紅樓寶黛》（一九七四）、《連城璧》（一九七四）、《韓信一將服群雄》

（一九七七）、《七步成詩》（一九七八）、《武松》（一九七八）、《仙侶奇緣》（一九七九）、狄仁傑

三打武元爽（一九七九），尤聲普也有機會參與其中，扮演主要的角色，從中磨練演技，探索人物的

塑造，以及開始構想個人唱腔和表演風格。

百搭演員

事實上，長期的演出，加上新劇的首演，讓尤聲普有機會實踐不同行當的表演。這時候，他是頌

新聲劇團的主要演員之一，原因就是他能夠勝任不同行當，所以在不同的劇目中被安排負責武生、老

生、老旦或丑生等不同的行當，因而有「百搭演員」的稱號。同年，第二屆亞洲藝術節，頌新聲劇團

首演的《雙槍陸文龍》，尤聲普開面演出金兀朮一角。這一年，尤聲普也參與了英寶劇團的演出，展

開了他與羅家英和李寶瑩的一段長期合作關係，例如一九七九年，羅家英和李寶瑩率領的大群英劇團

在香港大會堂為亞洲藝術節演出《章台柳》和《狄青與雙陽公主》等新劇目，尤聲普也參與其中。

到了一九八〇年代，尤聲普不僅在各大劇團經常重演傳統的名劇，期間也參與了不少新劇的首

演，並且嘗試演出不同的行當。例如他在勵群劇團的演出時便經常負責小生、武生、丑生、小武或老旦等不同的行當。究其原因之一，尤聲普解釋是這時候的勵群劇團有一個發展策略：無論排演新舊劇目都強調劇中人物的需要來分派角色，而不僅僅是按「上手契約」，即是行內的習慣，根據劇本首演時，那一個行當演過的角色便由那一行當繼續演。

千面老倌：一九八〇年代

一九八〇年代，尤聲普除了是頌新聲劇團的主要演員以外，也有參與勵群、祝華年、頌千秋及滿堂紅等大劇團的演出，並且首演了不少新劇目。

尤聲普於一九八〇年代參演的新劇目（選錄）

年份	劇目名稱	劇團
一九八〇	《重光日月慶昇平》	頌新聲
	《三看御妹劉金定》	大群英
	《雪嶺風雲會》	祝華年
	《雷驚鴛鴦夢》	頌千秋

62

一九八一　《東牆記》　勵群

一九八二　《霸王別姬》　勵群

一九八三　《吳越春秋》　勵群

　　　　　《天仙配》　滿堂紅

一九八五　《李娃傳》　勵群

　　　　　《喜得銀河抱月歸》　頌新聲

　　　　　《周瑜》　頌新聲

一九八六　《多情君瑞俏紅娘》　頌新聲

　　　　　《迎得金鳳賀春宵》　頌新聲

　　　　　《煙雨重溫驛館情》　頌新聲

　　　　　《南宋鴛鴦鏡》　大群英

　　　　　《琵琶血染漢宮花》　新寶

一九八七　《合歡金雀喜迎春》　頌新聲

　　　　　《樓台會》　頌新聲

一九八八　《穆桂英大破洪州》　福陞

62 感謝香港文化博物館借出資料。

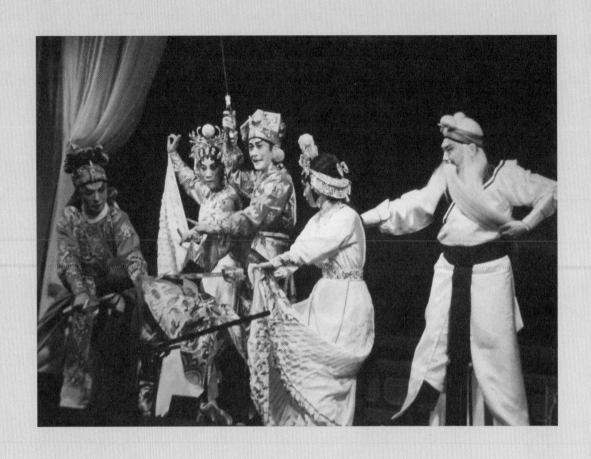

圖 38　尤聲普與林家聲、任冰兒、陳好逑、阮兆輝等合演

圖 39　尤聲普的丑生扮相

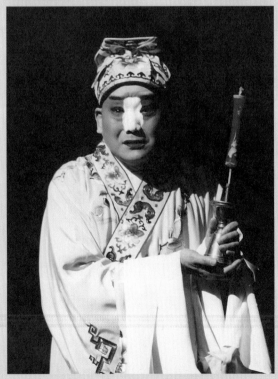

圖 40　尤聲普在《柳毅傳書》的女丑扮相
圖 41　尤聲普在〈活捉張三郎〉的扮相

丑角翹楚

尤聲普當時在丑生方面的演出尤其出眾，香港各大劇團的演出幾乎都可以見到他擔任丑生的生動演出：

在目前，尤聲普能夠做足本港三大班霸之人選，在戲行實在不多見。雖然，尤聲普在戲行，丑生名頭甚響，但他從不自滿，他每天必自行練習外，還每週幾次，渡海學功架，從不間斷，冀其百尺竿頭，更進一步。[63]

這一則報刊的評論不僅說明尤聲普當時擔任丑生，表演技藝出眾，也反映了他的成功來自日常勤奮練習和頻繁演出。

事實上，尤聲普在丑角的演出不僅獲得香港觀眾的肯定，就是國內的資深藝人也極力讚賞他的表現。文覺非是知名的丑生演員，師承馬師曾，一九五〇年代定居廣州。當他在一九八五年再次來香港演出，抽空看過尤聲普的丑角表演，回到廣州後也向同行盛讚，「香港丑生，首推尤聲普」。[64]

附於本書的 DVD 收錄了尤聲普在〈活捉張三郎〉的丑角演出選段。尤聲普在舞台上幽默風趣的唱白和做手具有強烈即興意味，當中既反映了傳統粵劇丑角的獨特風格，也流露出他個人出色的演藝創意，非常有參考和觀賞價值。[65]

63 一九八五年六月十六日《華僑日報》。

64 同上註。

65 這個演出片段來自《宋江怒殺閻婆惜》，尤聲普在劇中擔任丑角行當，扮演劇中反派張三郎，南鳳飾演閻婆惜，阮兆輝飾演宋江。

騎龍武生

不僅是丑生，這時候的尤聲普在武生行當的表現也相當出眾。事實上，他早在一九六〇年代開始已經不時獲邀擔任武生的行當，例如一九六七年，他擔任孖寶劇團的武生，又如一九六八年，他在新鳳凰被標榜為劇團的「騎龍武生」。後來，當尤聲普組織滿堂紅劇團和香港實驗粵劇團的時候，劇團內不乏文武生或小生的人才，但他們大都未習慣負責其他行當，尤聲普雖然不時擔任文武生，此時卻也願意謙讓其位，轉而肩負起武生的重任。

到了一九八〇年，尤聲普隨林家聲的頌新聲劇團往廣州中山紀念堂演出。他在開台例戲《六國大封相》表演坐車的功架，深受國內的觀眾和同行的認同。一九八九年，尤聲普正式加盟雛鳳鳴劇團，展開了一段延續至今長達三十多年的合作關係，也是他演練丑生和武生的一個重要平台。

尤聲普應邀加盟雛鳳鳴，擔任劇團的正印丑生。可是，每當劇團開台演出《六國大封相》的時候，尤聲普卻被指定代替劇團武生靚次伯，負責表演「坐車」的人選。事實上，有「武生王」之稱的靚次伯，「坐車」的功架是人人稱讚的，然而這時候也指定由尤聲普代勞，可見大家對尤聲普的傳統功架非常認同。正如一九八九年全港紅伶聯袂匯演，慶賀香港文化中心落成，首場演出的《六國大封相》就是由尤聲普負責表演「坐車」，當時大家都公認他是靚次伯的後繼人。

尤聲普在一九八〇年代已經成為香港各大劇團的中流砥柱。他不停地在各大劇團的不同劇目中負責不同的行當，扮演不同的重要角色，例如他在雛鳳鳴劇團的《紫釵記》開面扮演黃衫客，在頌新聲劇團的《多情君瑞俏紅娘》反串老旦的老夫人，在滿堂紅劇團的《槐蔭樹下天仙配》掛鬚演繹老員

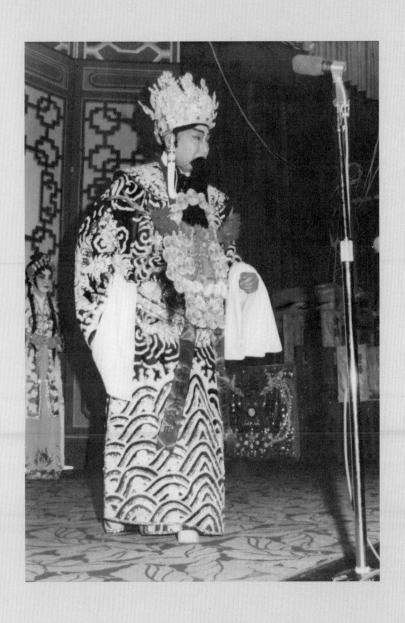

圖 42　尤聲普早年在外地演出的武生扮相

圖 43　尤聲普與白雪仙合照

圖 44　尤聲普（中央老生扮相）與一眾紅伶匯演《六國大封相》後接受
　　　　時任特首董建華和嘉賓的祝賀

外，在錦添花劇團的《巧破紅菱案》中負責網巾邊的小歹角。他無論負責哪一個行當都勝任有餘，獲得觀眾的大力讚賞，因而有「千面老倌」的美譽：

千面老倌尤聲普，角色揣摩稱一絕：尤聲普在粵劇行中，近年來聲名大噪，因為他的演戲藝術已晉〔進〕入爐火純青境界。懂得欣賞粵劇的觀眾無不稱讚他演技登峰造極……尤聲普不但有演技，而且他更能夠揣摩每一個角色，能表達出劇中人的內心世界，他能把每場戲的主要關鍵烘托出來，每個角色均演繹出淋漓盡致的感情煽動戲味出來。66

跨越世紀：一九九〇年代至今

踏入一九九〇年代，尤聲普可說是行內最搶手、最旺台的粵劇老倌之一，擁有全年演出超過二百場的紀錄。當時，雛鳳鳴、福陞、鳴芝聲、好兆年、千群、雙喜、劍新聲等各大劇團的演出幾乎都可見他的身影。

也在這時候，忙碌的尤聲普會不時自行組班，以個人或尤聲普製作有限公司的名義，重塑傳統劇目，又或是創演新編劇目，如《李太白》（一九九七）、《佘太君掛帥》（一九九九）。

66 一九八九年一月十日《華僑日報》。

除了借鑑傳統，尤聲普也參與了一些立意創新的劇本首演，例如反映大時代氣息、改編自現代京劇《沙家浜》的粵劇《亂世英雄》（二〇〇〇）；又或是糅合了中外文學與戲劇、改編自莎士比亞名著《李爾王》的粵劇《李廣王》（二〇〇二）。事實上，尤聲普對劇本的創作和演出一直都不遺餘力，更加經常指導新劇目的演出，例如一九九七年，他在香港文化中心參與《張羽煮海》首演；又例如一九九八年，他在高山劇場參與《血濺紅燈》首演。

承傳之家

繼香港實驗劇團之後，尤聲普一再積極推動粵劇的承傳和改革。一九九三年，他參與阮兆輝倡導的「粵劇之家」，目的之一是保存和研究傳統的劇目。「粵劇之家」獲得香港藝術發展局資助，在高山劇場進行粵劇發展實驗計劃，尤聲普應邀出任董事和訓練總監，當年率先排演了開台例戲《六國大封相》。一九九四年，「粵劇之家」為香港藝術節重構古腔粵劇《醉斬二王》。一九九五年，尤聲普與「粵劇之家」的一眾藝人重構傳統提綱戲《大鬧青竹寺》，這一齣劇目又名《打和尚》，行內又習稱之為「開套」，是夜場壓軸的例戲。又例如一九九八年，「粵劇之家」重現傳統「開台」例戲《玉皇登殿》，尤聲普更現身說法，表演了「跳加官」的環節。

圖 45　尤聲普留影於文化巡迴展覽會

跨越千禧

二〇〇〇年後，尤聲普依舊活躍於各大劇團的演出，例如任白慈善基金的《西樓錯夢》（二〇〇五）和《帝女花》（二〇〇六），「粵劇戲台」的《萬世流芳張玉喬》（二〇〇八）和《高平關取級》（二〇〇九），以及慶鳳鳴劇團每年在南丫島天后誕的演出。

到了二〇〇四年，尤聲普在元朗劇院演藝廳和沙田大會堂演奏廳舉辦了個人「重演優秀粵劇作品」，劇目包括他歷年首演的《李太白》、《曹操‧關羽‧貂蟬》、《李廣王》及《佘太君掛帥》，這次演出的目的之一是總結了他跨世紀的二十多年間參加的新劇演出。

尤聲普跨越千禧參演的新劇目選錄（一九九四—二〇一七）

年份	劇目名稱	劇團／製作單位
一九九四	《曹操與楊修》	福陞粵劇團
一九九五	《霸王別姬》	尤聲普製作有限公司
一九九五	《紅拂女私奔》	金敦煌粵劇團
一九九六	《宦海奇情》	鳴芝聲劇團
一九九六	《長坂坡》	粵劇之家
一九九六	《英雄叛國》	金英華粵劇團
一九九七	《張羽煮海》	香港市政局

67

二〇一三年，「粵劇戲台」舉辦了一個「尤聲普藝術專場」。尤聲普主演了《佘太君掛帥》和《十奏嚴嵩》。

《飛賊白菊花》　金龍劇團

《雪嶺奇師》　金龍劇團

《劉伶醉酒》　金龍劇團

《佘太君掛帥》　尤聲普製作有限公司

《妻嬌妾更嬌》　貫群天粵劇團

一九九九

《王十朋臨江祭荊釵》　好兆年劇團

《元世祖忽必烈》　臨時區域市政局

《宇宙鋒》　好兆年劇團

《辛安驛》　雙喜劇團

《呂蒙正·評雪辨蹤》　香港藝術節

《血濺紅燈》　漢風粵劇研究院

《漢苑潛龍》　鳴芝聲粵劇團

《文姬歸漢》　好兆年粵劇團

《刺秦》　中國戲曲節

一九九八

《李太白》　尤聲普製作有限公司

年份	劇目名稱	劇團／製作單位
二〇〇〇	《殺狗勸夫》	葵青劇院
	《武王伐紂》	金鳳鳴劇團
	《大名府》	龍嘉鳳劇團
	《四進士》	元朗劇院
	《亂世英雄》	尤聲普製作有限公司
	《一縷詩魂兩段情》	燕笙輝劇團
二〇〇一	《虎符》	漢風粵劇研究院
	《青樓夢》	貫群天粵劇團
	《寒江關》	龍飛戲曲
	《亂點鴛鴦譜》	慶鳳鳴劇團
	《曹操・關羽・貂蟬》	尤聲普製作有限公司
	《大鬧梅知府》	新鳳凰粵劇團
	《錦毛鼠》	龍騰燕劇團
	《荷池影美》	龍飛戲曲
	《何文秀會妻》	燕笙輝劇團
	《李剛三打白狐仙》	千群粵劇團
二〇〇二	《李廣王》	尤聲普製作有限公司

年份	劇目	主辦
二〇〇三	《莊周蝴蝶夢》	康樂及文化事務署
二〇〇四	《大鬧廣昌隆》	康樂及文化事務署
二〇〇五	《伍子胥》	康樂及文化事務署
	《胡雪巖》	漢風粵劇研究院
二〇〇六	《血滴玉麒麟》	燕笙輝劇團
二〇〇七	《辯才釋妖》	康樂及文化事務署
二〇〇八	《還魂夢記》	康樂及文化事務署
二〇一〇	《盜御馬》	香港藝術節
	《瀟湘夜雨臨江驛》	康樂及文化事務署
二〇一一	《煉印》	香港實驗粵劇團
二〇一二	《德齡與慈禧》	粵劇戲台
	《李清照》	玲瓏粵劇團
二〇一三	《無私鐵面包龍圖·赤桑鎮》	中國戲曲節
二〇一四	《關公釋貂蟬·古城會》	粵劇戲台
	《戰宛城》	中國戲曲節
	《大明烈女傳》	高山劇場
二〇一七	《捨子記》	中國戲曲節

粵藝縱橫

圖 46　尤聲普在油麻地戲院

行內見聞

學藝與工作之餘，尤聲普在入行之初也受到粵劇行內多彩多姿的見聞所吸引。據他憶述，廣州淪陷後，日軍在紅船傳統的集散地——黃沙地區的珠江畔，把各粵劇戲班使用的紅船全部炸毀。所以到了戰後初期，也不再有傳統的紅船可供戲班使用，當時的戲班一般只好乘搭「畫艇」——戰前大型戲班用作運載發電機、佈景道具的船隻，落鄉演出。

除了交通工具之外，尤聲普憶起戰後的戲行還有很多轉變，包括藝人的服飾穿戴、化妝和歌唱方法，各方面都有新的發展。例如，二戰後的粵劇趨向電影化，演員在舞台上減少了誇張的戲劇動作，藝人的「關目」[68] 更明確。尤聲普認為，若藝人熟鑼鼓和音樂，在演出時無論他的「關目」和做手也將會來得更準確。

尤聲普憶起戰前的粵劇演出都沒有揚聲系統的設備，藝人演唱必須運用真嗓音，調門較現在為高。至於一些擅長歌唱的老倌紅伶，例如新馬師曾、鄧碧雲，調門更高，很多時候都採用降 E 調。這情況仍然延續至戰後初期。有一次，尤聲普跟著名新馬師曾唱腔的女唱家梁無相合作。梁無相採用高調門演唱，幸好尤聲普當時年輕力壯，對於高調門的歌唱仍能應付過來。事實上，戰後隨着咪高峰的普遍運用。這時候的粵劇尤其強調歌唱，而且是愈來愈多歌唱的內容，情況有別於戰前的粵劇大都以

口古、口白、滾花為主，偶爾才加入一兩段中板或二黃唱腔。例如，何非凡在戰後迅速冒起，他善於唱工，首本《情僧偷到瀟湘館》一劇曾經在廣州市多家戲院輪番演出了一段非常長的日子。又例如戰後粵劇更盛行新編劇目，一般新戲大多是上演三日便要更換，而劇團在廣州的每家戲院一般都是公演五日，又要轉換到另一家，故此當時也出現了很多「開戲師爺」——編劇。戰後，廣州湧現了很多年輕女性的正印花旦，例如芳艷芬、羅麗娟、鄧碧雲、紅線女、陳艷儂和楚岫雲，她們全面取代了男花旦的位置。

劇本創作方面，尤聲普回憶戰後粵劇「落鄉班」的演出都普遍採用劇本，而並非僅僅依靠一紙提綱的「提綱戲」，更不是「書仔戲」（大型劇團把新劇的劇本曲詞印刷成小冊子，供觀眾了解劇情和曲文之用，而小型劇團卻把這些小冊子拿來作演出劇本，故而這些演出有「書仔戲」的暱稱）。

過去，大型劇團都設法保管好自己的新編劇本。不過，劇本卻又往往會經過不同的方式外流，小型班也就是這樣「執戲」[69] 來做。傳統上，粵劇行內對版權的觀念並不清晰，習慣上認為爭相演出的劇本，才算是好戲。尤聲普認為粵劇的梆黃音樂不是編劇原創，梆黃不同的唱法正是形成風格門派。

當時，落鄉班巡迴演出於四鄉，一次幾個月。劇團向各地交出十來套首本，由主會挑選心儀的劇目。傳統上，鄉鎮演出的天光戲形式簡單，名義上是為了供神鬼欣賞，實際是為了那些遠道而來的觀眾消磨時間。這些天光戲的演出，一般只有一兩位藝人，而樂師也只有三五人。演出的劇目以「爆肚戲」[70] 為主，例如傳統劇目《太子下漁舟》、《三雁戰飄零》，這些都是當時一般日戲也不會演的劇

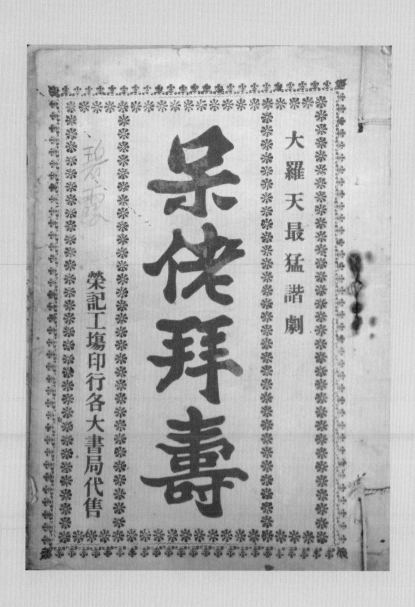

圖 47　大羅天劇團印行的《呆佬拜壽》曲本

目。然而，他深知天光戲是學習的好機會，所以往往不論報酬，積極爭取。

尤聲普認為粵劇的主要特色之一是「善變」。行內人善於利用不同元素豐富粵劇表演，例如他演《李廣王》用上了越劇的曲調〈焚稿〉，以粵劇唱腔來處理，令這首其他地方戲的曲調成為粵劇音樂的一部分。事實上，從戰前直到一九五〇年代，來自各地的各式各樣小曲音樂已經大量被借用到粵劇之中，大大豐富了粵劇音樂的內容，尤聲普正是延續了這傳統。

此外，戰後的粵劇也喜歡廣泛應用西洋樂器來伴奏，某些劇團在舞台用上了整套的爵士鼓來伴奏，甚至透過唱片和電台廣播影響到整體的粵劇曲藝表演風格，一時蔚成風氣。尤聲普憶及初到香港時，也曾經跟廖森、王者師等粵劇樂師，在香港電台播唱了一些採用西洋樂器來伴奏的「跳舞粵曲」。事實上，香港當時湧現一批以西洋樂器伴奏的「跳舞粵曲」，曲中的梆子二黃音樂也換上了爵士樂的演奏風格。樂曲的節拍頗為明快，趣味盎然，形成了獨特的當代中國音樂風格。

另一方面，傳統的例戲演出在戰後仍舊備受重視，尤聲普仍記得「落鄉班」必定要演出《封相》、《送子》等例戲。然而，他當時只是次要演員，劇中主要的唱段沒機會參與，也沒有機會實踐。只有在特別情況下，例如他早年在順德水藤村演出，主會要求劇團的小生唱《送子》。這一齣例戲傳統上是由劇團的第一小生負責的，但團中第一小生竟然推說不會演。尤聲普當時身為第二小生，臨危授命，負責演出。從未擔綱演出過《送子》的尤聲普在劇團樂師的指導下，花了一晚便學會。努力是有回報的，經過這一次演出後，尤聲普不時獲邀演唱《送子》，這一齣例戲也成為他的首本之一。

尤聲普憶起早年在東南亞演出粵劇的情況，尤其在馬來西亞，很多例戲都是必演的劇目。但是對於缺乏這方面經驗的年青藝人來說，一旦被指派演出，機會也就會成為難關，原因跟粵劇的傳承習

慣有關。他指出昔日學習粵劇表演有不同的途徑，其中之一是早期粵劇也曾出現了科班，例如「采南歌」。至於沖天鳳、新馬師曾都是出身自「童子班」，他們的師父是細紀，細紀也正是尤聲普父親的第一個師父，後來他父親轉學旦行，又改隨細黃[71]學藝，表演技藝也就是這樣傳下來的。

另一方面，昔日藝人在學習傳統例戲往往遇到不少困難，例如因為負責的戲份和資歷未匹配，又或是師父未曾傳授相關的技藝，年輕藝人就只能夠依賴日常觀察老藝人演出來學習，這種學習方式的主要缺點是年輕藝人本身未經過實際演出的考驗，對自己負責的表演內容認識不夠具體，例如，當年秦小梨邀聘他往馬來西亞演出，身為文武生要跳「韋陀架」，當時劇團擁有資深藝人，靚元亨、關德興、李大漢三位武生，他們都不願意演，機會因而又落在尤聲普身上，這次演出也讓尤聲普學到不少傳統技藝。事實上，尤聲普的傳統演技，例如即興表演，早年報刊文章已有專題報道：

「執生」是一門學問，有別於爆肚：尤聲普在演「三看」中，露了未為人覺的功力。[72]

這報章詳細評論了尤聲普首演劇目《三看御妹劉金定》時的即興演出：

談起尤聲普使我想起看《三看御妹劉金定》的首演，那一場演至尤聲普往劉金定家提親，在劇本上劉天化（劉金定父親）是請尤聲普坐下來談的，那一晚場務員忘記了擺椅子，而演劉天化的還要尤聲普坐，那時的尤聲普不慌不忙的說：「在王爺面前卑職哪有坐的地方。」（這句對白）其實劇本所無的，是尤聲普的「執生」而已。當時演家院的也通氣，忙在後台搬出椅子

71 藝人陶三姑的丈夫。陶三姑藝名銀老鼠，是早年粵劇全女班時的老倌。

72 一九八一年三月二日《華僑日報》。

來。那晚的演出，如果不是尤聲普機警，爆了這樣的對白，這場戲真不知如何演下去了。

海外獻藝

尤聲普擁有遠赴海外演出的豐富經驗，而這些經歷也是他的表演藝術成長的重要基礎。

早在一九五四年，尤聲普開始應聘前往南洋[74]演出。當年，他第一次前往馬來西亞演出是由花旦秦小梨邀請的。抵埗後，當地班主主要求他演出多齣馬師曾的首本，事緣是尤聲普不久前在香港參與過馬師曾和紅線女領導的真善美劇團，竟然被誤認是馬師曾的徒弟。另一方面，馬師曾很久沒有在當地演出，南洋的觀眾渴望一睹這位名角在香港的首本，故此才會對尤聲普有這樣的要求。幸而尤聲普當初在真善美劇團擔任「二式」時，負責日戲的演出，在夜戲又有機會跟馬師曾同台演對手戲。所有演出都是馬師曾的首本，他的印象都頗為深刻。再加上粵劇在各地仍保留提綱戲的傳統演出習慣，尤聲普最終憑藉經歷和努力也能回應了班主和觀眾的要求，順利演出了不少馬師曾的首本。

有關早年的粵劇演出風格，尤聲普認為可以根據地區劃分為三大區域：省港澳及珠江三角洲下游的「上六府」，粵西的「下四府」，以及新加坡與馬來西亞[75]為代表的「州府」。各地的傳統劇目大同小異，而主要是演出法和曲白運用方面略有出入。尤聲普最初便是前往新加坡與馬來西亞演出，在那裏看到不少傳統劇目的演出。

二十世紀五十至六十年代，新加坡的粵劇演出場地主要是幾個遊樂場。這些遊樂場搭建了固定的戲棚用於日常粵劇演出，來自香港的大老倌經常應聘，率團前往演出，例如關德興、何非凡、陳錦棠、羅劍郎也曾經多次在當地演出。除了在新加坡演出，大老倌一般也會沿路北上，巡迴在馬來西亞的吉隆坡、怡保、太平、檳城等地，再折返新加坡。

當地用於演出的舞台很多元化，原因是當時有些城鎮的戲院主要是用來放映電影，舞台空間不足以演粵劇；故此，劇團較少在戲院裏演出，反而在遊樂場或臨時蓋搭的戲棚居多。例如，尤聲普於一九六三年隨何非凡在怡保的戲院演出時，院商要臨時拆卸戲院的前排座位，擴闊舞台，供劇團演出之用。又例如他們稍後在吉隆坡為精武體育會演出時，主會就臨時蓋搭戲棚。到了他們再次回到新加坡，演出又移師往當地遊樂場的舞台。

尤聲普當初受聘到新加坡與馬來西亞巡迴演出，首先擔任的是文武生。當完成各地的演出，他仍有一定的叫座力，遊樂場主便極力挽留他，暫緩返回香港，每天留在遊樂場繼續演出。事實上，當時的粵劇「班底」老倌，即是劇團或劇場的基本藝人，需要根據日常營運的轉變而各司其職。以尤聲普當時留在新加坡遊樂場擔任「班底」為例，在新老倌還未有來到遊樂場，尤聲普便擔任劇團的文武生。當有新老倌來到，他便退任小生，又或是在一位老倌的演期未完結，再有新的老倌來到，原來的老倌便負責小生演出，尤聲普便要轉任武生或其他生角行當。這類演出幾乎全年無休，日夜如是。

73　一九八一年三月二日《華僑日報》。

74　東南亞地區，主要包括新加坡、馬來西亞、越南、泰國、菲律賓及印尼等地。

75　新加坡昔日稱為星加坡，與馬來西亞合稱為星馬。

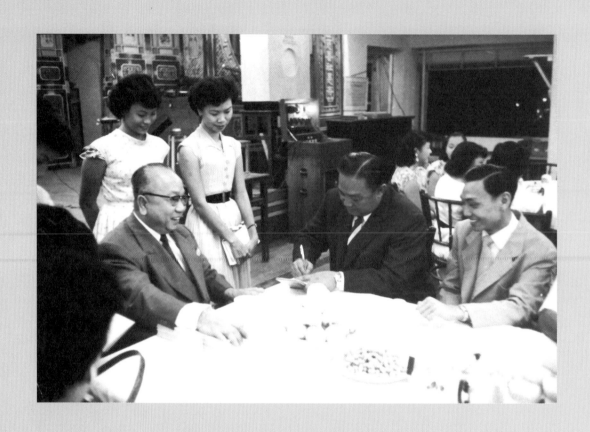

圖 48　尤聲普與梁醒波、鳳凰女及當地班主合照於怡保霹靂慈善社

尤聲普近年曾經跟行內朋友閒聊昔日農曆新年期間的演出情況。朋友指出當時除了晚上演出夜戲，初一至初七都要負責演出日戲，而尤聲普則補充，他在南洋演出時，曾經是從農曆大年初一演出到新十五，而且是日夜戲都要演出，不僅可見當地粵劇興盛的情況，更是他一段磨練演技的日子。尤聲普認為這種既長期又要轉換行當的演出模式，其實正是他鍛煉演技、體力和聲腔的有效方式。加上能夠可以跟一些資深藝人同台演出，觀察他們的傳統排場演出，學習前輩的演技，確實為日後表演生涯打下良好的基礎；尤聲普強調，一個排場戲也是形成派別的因素之一，這種情況在粵劇和京劇都有。

例如關德興當年來到新加坡演出《神鞭俠》，尤聲普便同台演出，充當丑生，從中也得益不淺。事實上，南洋的天氣炎熱，縱使農曆年期間氣溫也並不涼快，藝人在當地演出是一個很大的挑戰。

正如很多藝人當時在南洋一帶演出的遭遇，尤聲普第一次獲聘去演出，行程就是一年。演罷返港，尤聲普再度受聘，於是他馬上增購戲服，不久又去演出了三個多月。原因是當時香港藝人到南洋演出，不僅待遇優厚，長期有演出機會，兼且每天都因為有演出而有收入。尤聲普有感前往南洋演出是個人事業的發展機會，曾經計劃組織一個劇團再次到新加坡、馬來西亞，甚至遠征印尼，巡迴演出半年，可是後來因為同行的藝人計劃有變，最終未能成行。

到了一九六〇年代，尤聲普不時追隨各大劇團遠赴海外演出，例如一九六三至一九六四年，他兩度隨何非凡率領的非凡響劇團往台灣、泰國、新加坡及馬來西亞各地，巡迴演出了數月之久。

一九六七年，尤聲普擔任大鴻福劇團的文武生，夥拍花旦鄭幗寶，前赴越南的堤岸[76]，在大光戲院

76　位於昔日南越政權的首都西貢市，即現今胡志明市，越南華人聚居的區域。

連續演出了兩個星期。據報章報道，劇團的演出頗受當地觀眾歡迎。尤聲普覺得那次演出的經歷非常有趣，原因是當地縱使戰火迫近，夜聞槍炮聲，但堤岸的娛樂事業仍然非常興旺，而粵劇演出並未受太大影響，還要比其他地方熱鬧。

尤聲普回憶，當時南洋地區習慣稱神功戲為「街戲」，除了演出近代的劇目，也有大量的古老戲。當地藝人一般負責頭場——日戲的演出，外來藝人則大都是演出晚上的尾場。早期，香港的神功戲演出也有類似的習慣，頭場和日戲由劇團的「二式」負責，而正印的各個演員只演尾場，後來才改了正日也由正印老倌演出。至於劇目，南洋當地的藝人較多演出傳統劇目和排場戲，而香港藝人大都被要求演出香港當時流行的劇目。[77]

一九七〇年，李寶瑩、梁醒波、黃千歲和文千歲組團往美國巡迴演出。尤聲普隨團擔任鬚生，首站演出於三藩市的華宮戲院，然後再轉赴各地巡迴演出。劇團演出完畢後，尤聲普應邀逗留在美國達半年之久，期間他又協同其他的香港藝人在當地演出。

一九八〇年代，尤聲普也曾多次隨不同劇團前往外地演出。例如一九八一年，他隨林家聲粵劇團再次往新加坡演出近一個月。同年，他又再度伴隨林家聲，與吳君麗、新海泉、南鳳、李奇峰，率領頌新聲劇團前赴美加各大城市巡迴演出。

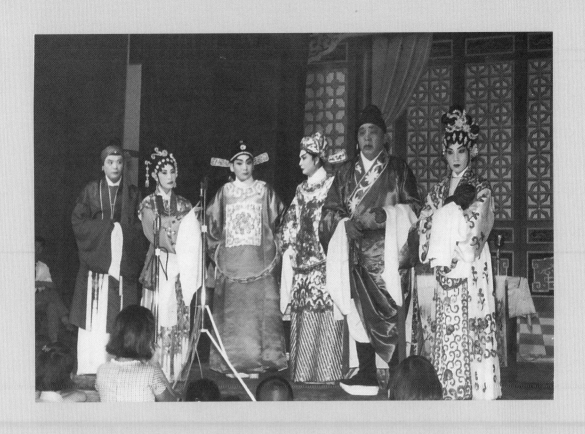

圖 49　尤聲普與梁醒波、梁素琴、何驚凡、賽麒麟、陳雪艷同台演出

圖 50　頌新聲劇團一九八一年到美加巡迴演出 [78]

圖 51　勵群劇團參觀巴黎市政府

環球之旅

一九八四年，尤聲普與李寶瑩、羅家英率領勵群粵劇團的一眾成員，加上家眷和好友共三十多人，浩浩蕩蕩地前赴美國東西兩岸的多個大城市，包括三藩市、洛杉磯、紐約、波士頓及大西洋城，巡迴演出了近一個月。接着，他們經由當時在北美從商的李奇峰和好朋友的安排，轉飛歐洲，前往法國和荷蘭演出，兩週後才飛返香港。尤聲普參與的這次「環球之旅」粵劇巡迴演出可說是開業界之先河。

根據尤聲普的觀察，美加的演出是粵劇的一個重要海外市場。可惜，因為種種問題，例如製作成本是其中一個主因，一九九〇年代開始當地已經逐漸轉聘中國大陸的劇團前往演出。尤聲普認為，可能因為對演出戲曲風格的要求，以及當地觀眾人數不斷減少，千禧年之後粵劇在北美的演出次數急速下降，近十多年來已經罕有大型劇團應聘，前往當地演出。

跨界探索

尤聲普除了粵劇舞台的演出，也曾參與電影的演出，而且還是粵劇電影。直到一九六〇年代初，尤聲普仍是長駐於荔園第二劇場的荔聲粵劇團，也曾有幾次應聘外出，客串粵劇電影的演出，例如

— 78
感謝香港文化博物館借出資料。

圖 52　尤聲普到歐洲演出，留影於馬德羅丹（Madurodam）小人國風景區（Highlights of Holland）。

《打死不離親兄弟》（一九六二）、蕭芳芳主演的電影《七彩胡不歸》（一九六六）中擔任主要角色之一——方三郎。[79]《為郎頭斷也心甜》（一九六三）[80]。及後，尤聲普在陳寶珠、

這個反派角色讓尤聲普有機會發揮他的演技，當年報章曾有文章讚賞他在電影中的表現：

年青一代活躍人馬，幾番遠征星馬泰越，都大獲海外僑胞歡迎。「普仔」的演技以爽快見稱，唱腔穩重，別具韻味。[81]

一九六〇年代中，電視成為香港人的主要娛樂，也成為一門新興的演藝行業，不少粵劇老倌，例如梁醒波、麥炳榮、鄧碧雲、鳳凰女、文千歲、阮兆輝、梁漢威，都先後參與過電視節目的演出。尤聲普在一九七〇年代也曾經參與電視的演出，並且是電視錄製的粵劇。一九七六至一九七七年，他應邀參與《林家聲粵劇特輯》，此節目在麗的電視台錄影播放；在二十六輯的節目當中，他參演了二十四輯，全部都是林家聲的首本劇目。

也在這時候，尤聲普獲邀參與電視劇的演出。一九七六年，電視演員兼編導的梁天在麗的電視策劃長篇歷史劇《三國春秋》（一九七六），一度希望邀請尤聲普參演張飛一角，然而最終卻因尤聲普不是合約演員而告吹。不過，尤聲普後來還是以客串的身份參演過多齣麗的電視劇，包括《龍盤虎踞》（一九七六）和《真功夫》（一九七七）。一九七八年，尤聲普簽約當時香港的第三間電視台——

79　《打死不離親兄弟》由麥炳榮、鳳凰女主演，是一齣黑白粵劇歌唱電影。
80　《為郎頭斷也心甜》由任劍輝、吳君麗主演，是一齣彩色粵劇歌唱電影。
81　一九六六年三月二十八日《華僑日報》。

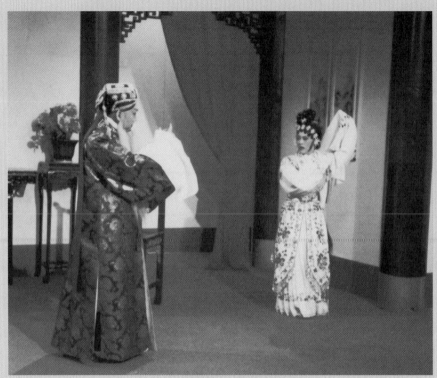

圖 53　尤聲普與吳君麗於電視演出粵劇[82]

圖 54　尤聲普早年與梁漢威等排練的情況

佳藝電視，成為正式的電視藝員。他參演過的電視劇例如《金刀情俠》（一九七八），便曾經遠赴韓國為這齣電視劇拍攝外景。只可惜佳藝電視經營困難，很快就倒閉了，以致觀眾沒有太多機會在電視螢幕中看到尤聲普的演出。直到一九九〇年，尤聲普成為粵劇行內的大忙人，卻又再次吸引到麗的電視台來邀請他簽約演出電視劇。尤聲普曾在電影、電視和粵劇幾種演藝媒體發展，他仍舊是最喜歡粵劇，原因是他認為粵劇有別於電影和電視，在舞台上的表演更為連貫，表演者更掌握全劇情節的發展，擁有控制的主動權。另一方面，尤聲普喜歡粵劇演出時，表演者與觀眾在現場的交流，比電影和電視更直接，更互動，也帶來更大的滿足感。所以，他最後也婉拒了電視台的邀請，全心全意在舞台上發展粵劇。

不過，尤聲普也透露，他喜歡借鑑其他表演媒體到粵劇之中，例如話劇、舞台劇。因為他覺得這些媒體的演出法較直接、較生活化，而粵劇表演有較多的程式，並且經過長時間的舞台過濾，並要配合鑼鼓音樂，這些傳統的表演方法跟其他表演媒體有很大的差異。事實上，他日常喜歡觀看電影，尤其是外國電影，透過中文字幕，他可以了解到劇情。同時，他也喜歡從其他中國劇種中借鑑，例如京劇、越劇。尤其是一九七八年中國改革開放後，大量的國內藝術團體來港演出，他便經常去觀摩各地的劇種，以及不同的藝術團體，從中尋找可借鑑的靈感，例如他的《李廣王》劇本改編自莎士比亞，但有些音樂卻取材自越劇的傳統曲調。

82 感謝香港文化博物館借出資料。

83 當時，香港共有無綫、麗的和佳藝三間電視台。

傳藝心聲

圖 55　尤聲普與阮兆輝談論粵劇

尤聲普與阮兆輝對談

談學藝

尤聲普 輝，我和你相差十多年，從前你跟隨六哥（麥炳榮）學藝，他是怎樣教導你，你又是如何學習的呢？

阮兆輝 其實，當初並非跟師父（麥炳榮）的，我的開山師父[84]是丁叔（新丁香耀）。丁叔的本行是花旦，他見年紀還小的我聰明伶俐，所以就指點我一些技巧，如劇目《楊宗保巡營》，所以

這裏記錄了尤聲普分別與阮兆輝，以及李奇峰暢談粵劇的經歷和見聞，當中包括了他們的學藝經歷，分享師徒的關係和方式，談論初級演員的工作和待遇，以至於個人對粵劇發展的觀點。

另一方面，他們在對談中也論述到粵劇傳統劇目和新劇目的演出心得和見解，重點介紹了香港實驗劇團的創立目的和經驗成果，闡述了他們對粵劇傳承的期望，對粵劇未來發展的想法和建議，極具參考價值。

84 這裏的意思是他追隨學藝的第一位師父。「開山」是行內對「首次」或「最初」的術語，例如一齣戲的「開山」可理解為一齣戲的首演。

尤聲普

當時我也並非真正學戲。後來，我參與電影的演出，也同時有意學習粵劇演出，便跟隨袁小田老師練功，向林兆鎏、黃滔、劉兆榮三位老師學習歌唱；此外，我又追隨樂叔（胡家樂）學習傳統例戲《送子》，也就是在不同的地方跟不同的老師學習各式各樣的技藝，那時只算是跟隨老師上課，並非拜師學藝的「師徒制」。到了十多歲的時候，我發覺自己日漸年長，已經不能再依靠天真無邪的小孩形象來吸引觀眾，加上逐漸感覺表演技藝不足，也備受批評，便決意正式拜師學藝。我拜麥炳榮先生為師之後，感覺自己才是真正在師徒制的方式下成長。我日常在他的家中侍候他起居飲食，隨他到戲班。他對我的學習要求是，當他演出時，我必須站立在舞台兩側的虎度門，否則就會受到懲罰，他的方法是很嚴厲的。當時，我不明白師父的用意，現在就領悟到他的用意了。其實這種學習方法令我得益甚多，因為我可以站在旁邊看他演戲，耳濡目染，逐漸便把他的技藝牢記下來，這是一個很好的方法。

我的學習方式也很類似，但經歷有所不同。我年幼時經常跟隨家父到舞台上玩耍。當時在河南戲院，[85] 家父是劇團的第二花旦，嫦娥英是正印花旦。我經常到戲院去，嫦娥英老師覺得我樣子很可愛，劇團剛巧排演一齣名為《玉龍太子走國》的劇目，他建議全劇最初的三本由我擔任小孩的角色，在劇中我扮演的玉龍太子跟隨其他角色逃難和乞食。當時，我的表現很吸引，大家都讚賞我這個六歲的小孩竟然能夠唱一大段的唱腔，其中〈乞食〉的那一場，觀眾叫好之餘紛紛把紙幣拋到舞台上獎賞我。有一位老人家還走到台上，親手送我一塊刻有福祿壽全字樣的金牌。後來，觀眾的賞錢由劇團各人分攤，而那塊小金牌則由我擁有。嫦娥

英跟我的父親說：「你的兒子很有天分，有戲劇的慧根。」父親雖然贊同，但擔心我年紀尚幼，不過嫦娥英卻認為我正因為年紀小學戲才更適合，並建議我跟隨他的弟弟陳少俠，因為陳少俠無論傳統或當代的粵劇都掌握得很好。我就這樣便拜陳少俠為師。我本來是要去侍候自己的師父，日常負責奉茶，為師父按摩，就正如家父身為劇團的第二花旦，有弟子專門侍候他。

阮兆輝　對！劇團第二花旦也是會有專人侍候的。

尤聲普　幸好我當時只有六歲，年紀太小，所以被免除了這些差事。後來，日本軍隊佔領了廣州，我便跟隨家父逃往大後方，但陳少俠老師並未有跟我們一同離開。他也只是教過我幾齣戲，例如《十三歲封王》。

阮兆輝　哦！他當時已經教你這些劇目？

尤聲普　對！還有《甘羅拜相》、《石鬼仔出世》，這些都是小孩擔任主角的劇目。家父在大後方演出時，每當劇團的票房不理想時，便改演我的這些劇目，並且以神童作招徠。演出幾天，當票房有改善後，他們又會排演其他的劇目。所以，我正式學習粵劇表演，是要到和平後返回廣州，加入其他劇團工作的時候才開始。其次，我的演技大都是因為跟隨家父到處演出，看他的演出而學習得來的。

阮兆輝 從前都是邊學邊做、邊做又邊學的形式。

尤聲普 同時，我也是邊逃難，邊唸書。每到一處有學校的地方，父母就安排我插班讀書。然而，當敵人的飛機來轟炸，我又要離開，學習也因而一再中止。事實上，直到和平後，我才算是真正學習粵劇的表演。

阮兆輝 那時候你又跟誰學習呢？

尤聲普 家父回到廣州後便在公園前開了一間雜貨店。我當時已經有十三、四歲，本來是繼續學業的，但因為年紀與同學實在相差太遠，難以適應。與家父商量後，我坦然更喜歡演戲，父親便為我購置了一些戲服。剛好，當時衛頌國組織劇團，他是花旦衛少芳的親人。劇團的名字為建國劇團，由「網巾邊」[86] 領銜主演。陳笑風任劇團的文武生，二幫花旦是梁素琴，正印花旦的名字我可是忘記了，不過，我當時竟然被聘任為小生。

阮兆輝 你的地位上升得很快，就像坐上直升機一樣啊！

尤聲普 對！我就這樣擔任了小生幾個月，大概四個多月，然而自己心中一直誠惶誠恐。當四個月演出期完畢後，我感到力有不逮，技藝還不足夠。後來，我寧可自降身價，轉任日戲的小生。平日，我用心多觀察不同的大老倌，發現他們有獨到之處，便千方百計，主動向他們求教，那時候我才是真正負責學徒要做的工作。但是，僅是依賴觀察是不足夠的，縱使舞台只是一個小空間，但每次站在台上，要如何演出？眼睛要注視哪些地方？甚麼動作才適合？當時，我感覺有很多東西要學習。就是天光戲的演出也去爭取。

阮兆輝　　其實這是一種傳統的學習途徑。

尤聲普　　對！若學藝不精，就要這樣。例如，我平日觀察到某位老倌的一些精彩演技，但始終不明白當中的含意，需要思考，需要練習，在天光戲中實踐後，還要請求資深的藝人評論，指出演練是否適當。我更不時寧願少睡一些，騰出一些時間去請求戲班的廚師幫忙煮湯，討好資深藝人，拜託他們多加指點。那時候，我確是學到更多的演技。

阮兆輝　　我從未擔任過手下，可能因為我年紀很小便入行。

尤聲普　　我也沒有擔任過手下。

阮兆輝　　我也是以神童的名義作招徠。不過，我比你幸運，十二歲還可以扮演小孩。當初演出《白兔會》[88] 的時候，我已經十二歲了，但是因為我身材矮小，所以仍被視作神童，也就這樣不斷地參與演出。無論如何，從學藝來說，我最受益的是追隨我師父的那一段日子，每天看他演出，也毫不例外地被他責備。直到後來，我去了馬來西亞巡迴演出。在各地演出期間，我也像你一樣想出了一些學藝的方法，當然我不是去爭取演天光戲。原因是那時候已經沒有天光戲的演出，我的方法是這樣的，例如本來我只是在整齣戲中負責演出《鳳儀亭》[89] 一場，

86　即今日廣州市的人民公園附近，人民公園昔日又稱為中央公園。

87　粵劇行當術語之一，即丑角。

88　一般由年輕演員扮演劇中劉志遠兒子——咬臍郎。

89　故事源於《三國演義》，劇情主要講述董卓撞破呂布和貂蟬在鳳儀亭私會。

阮兆輝　但卻要請求資深藝人讓出機會，爭取負責劇中〈窺妝〉、〈獻美〉各場的演出。資深藝人也很高興有人代勞，於是我就能夠逐步參與了整齣戲的演出，經驗就是這樣積累起來的。當然，你們那個年代條件是較為艱苦的，因為整個社會環境都欠佳，而我入行的時候稍為好一些，但是少不了也間中被人責備的。

尤聲普　你在馬來西亞的時候已經是主要的角色，而我當初是要自動降低身價。

阮兆輝　不過，我追隨師父演出的時候，地位也只屬於主要演員之下、次要演員之上。演出中，出現了甚麼空缺我就要補上；若是有資歷稍高的藝人加入劇團，我便要降級，地位向下滑，而不是往上攀！

談入行

阮兆輝　普哥，我是一九五三年入行，比你晚一些。你說沒有擔任過「手下」，但你是否知道當時「手下」的日薪大概是多少？

尤聲普　和平後，我回到廣州。「手下」的日薪是一元二角。

阮兆輝　啊！已經有一元二角。不過，我入行的時候「手下」的日薪也是一元多，那可是一九五三年了。

尤聲普　我來到香港的時候，90「手下」的日薪是一元五角。「拉扯」的最低級是日薪三元。

阮兆輝　若「拉扯」是五元一天，工資已經是很高的。

尤聲普　拿五元一天工資的演員已經是有能力道白了。

阮兆輝　這情況也源自我們當時的學藝環境。從前，藝人都不可能回家休息，因為演出一般要到晚上差不多十二時才完畢，這時候大部分公共交通工具都沒有了，就只有計程車。可是計程車的車資最少也要一元五角，這時候相當於「手下」的一天工資，而且那只是最低的車資，也不保證足夠送你回家的費用，因而就算是收入稍高的「拉扯」也不能負擔。所以，當時演出後不回家，反而學的東西更多，原因是有更多的時間跟劇團的人聚在一起。

尤聲普　還記得我在國內演出，戲服不幸被洪水沖走了，所以才來到香港。其實，我當初在香港是沒有太多的朋友，幸好較早前在澳門清平戲院當了一段長時間的基本演員。當時，遇上有大劇團來演出，我轉任「二式」，中型班來演出，我就升任小生，若是沒有戲班來，我便擔任文武生。為了招徠，我擔任文武生的期間，戲院商還要向觀眾贈送「叉燒飯」，用以吸引他們入場觀看我的演出。當然，那時候飯菜的價格仍是很便宜的。

阮兆輝　對！我入行的時候，飯菜也只是幾毛錢一碗。

尤聲普　當時，我在香港吃一碗「大味飯」，一碗米飯混雜了很多不同種類的菜和肉，路邊的攤販也只賣三毛錢。

阮兆輝　對！三毛錢當時已經足夠一頓飽餐了。

一九五〇年。

90

尤聲普 其實，我擔任文武生的時候也吸引了不少觀眾，主要是年青人。當時，有不少劇團來澳門演出，有人邀請我到香港發展。我還記得羽佳在澳門的時候，他的母親英姐（周少英）對他管教很嚴厲，不輕易讓他去逛街。然而，英姐對我非常信任，喜歡讓我帶羽佳去逛街，她更建議我去香港發展，去拍電影。後來，有一次我來香港探親，聽聞羽佳在九龍土瓜灣的四達片場拍電影，我便去探望他。可是，當我去到片場，卻發現環境非常惡劣，工作條件很糟糕，所以大失所望。

阮兆輝 對！當時的拍電影的情況就是這樣。

尤聲普 當時，在演藝界工作必須依靠人際關係，無論我在澳門曾經擔任文武生或「二式」，來到香港也必須屈就更低級別的小角色，因此我只希望找到比「拉扯」高一些的職位。最初，我加入了李明照的劇團，後來更多的是在李少芸和他太太余麗珍策劃的各個劇團，由「下欄」重新開始。當時，我擔任「下欄」的日薪有八元，這可是很高的工資了！

阮兆輝 我是以神童的名義入行，日薪有八十元，這是很高的工資。可是，後來卻急降到只有二十元，原因是後來我拜師學藝，師父明言學藝的期間，我對職位和工資都不可有異議，全部要由他來決定。本來我當神童的時候，工資已經上升到一百五十元日薪，但這時候突然只有二十元，確是非常眷念當初入行時八十元收入的日子。

尤聲普 我當時雖然只有八元一天，但物價低廉，生活也頗輕鬆。我還記得，當時一張床的月租也大概是五元，那可是月租！

阮兆輝　我覺得當時大家都不富裕，但卻沒有太多人有埋怨。

尤聲普　當時，大家都很少回家。雖然租了床位，可是受聘於劇團後，更願意多留在劇團。那是一段非常快樂的日子，例如每週的星期二、星期四和星期六，白天演出完畢我也留在劇團。

阮兆輝　對！那時候白天也會演戲的，不過應該是逢星期二、星期四和星期天。偶爾，劇團在星期六的白天會把舞台分租給京劇團，演出京戲。

尤聲普　對！當時我看到京劇團的演出，希望學習他們的技藝，便向一位資深的下欄演員紀叔求教問路，他很快便安排我跟隨京劇團演出，從中學習到跑龍套。

阮兆輝　還有一個典故。有一次，四叔（靚次伯）問我是否曾經跟隨紀叔工作。我表示初入行時也曾經跟隨他，然而四叔也坦言曾經跟隨紀叔工作過，我很驚訝他竟然有相同的經歷。原來，早年紀叔曾經在一個劇團擔任「手下」的領班，入行不久的靚次伯和翟善從[91]也是追隨他。然而，紀叔總是謙稱自己記憶力欠佳，影響演技，不願意擔當更重要的角色。

尤聲普　我來香港後不久，袁一飛聘請我到月園遊樂場演戲。當時，北角碼頭還未填海，附近的道路，如電器道也還沒有修建，遊樂場內的摩天輪和過山車都架設在海邊。我初時在月園擔任「二步針」，慢慢才擢升為小生，也算是台柱之一。當時，我不覺得生活困難，只想多學習演技。

　91　羽佳的父親。

阮兆輝　我們當時都只怕技藝不精。

尤聲普　對！希望自己更上一層樓。我感覺當時的「下欄」很有水準，領悟力強，人也機靈，往往能夠舉一反三，演出根本不用排練，每個人都懂得行內的規矩。

阮兆輝　當時是不用排練的，因此有人說我們的藝人現在非常認真，經常排戲。我坦然並非如此，只是現在有很多藝人都不懂得行內的規矩，所以才要排練。有人批評藝人當了「正印」便會很囂張，其實我們是愈來愈恐懼。其實當上了「正印」後，內心往往是非常驚惶的，絕對不會囂張，每次演出前，還總是擔心能否勝任。

尤聲普　當時，那些「手下」和「下欄」可能知道的東西比我們還要多，原因是他們經常有機會看到演出，所以我們很多時都要請教他們，了解大老倌的表演方法。有時候，他們還會指正我們，親自示範和解說。

阮兆輝　我在馬來西亞演出時曾經向「台口」[92] 請教，主要是因為他很熟悉演出內容，所以我們每每在演出前都向他虛心請教。

尤聲普　說到學藝的經歷，我擔任「二式」之後，有一次跟隨劇團去水藤演戲，主會要求演出例戲《大送子》[93] 而且一定要歌唱。

阮兆輝　一定要唱《大送子》？那時候一般都不會唱了。

尤聲普　對！那時一般都不會唱，大都是演出時老倌胡亂唱幾句，蒙混過關就了事。當時，劇團的正印小生不願意唱，班主臨時要我替代，我本來覺得沒有甚麼大不了，就答允了。不過，我也

阮兆輝

坦然自己是不懂《大送子》的，原因是昔日在國內也未曾演過這齣例戲，大都是演出「齣頭」[94]，就算是《封相》也只是來了香港才學會。當時，劇團的「上手」[95] 主動指導我。花了一個晚上的學習，第二天我就登台演出。

尤聲普

說到《大送子》，我正式演戲的年代也沒有很多老倌會唱，大都是以身段動作表演為主。反而我們這一輩才重新把它學會了，演出這齣戲時也會唱。

所以我很聰明，當大家知道我竟然會唱《大送子》，都對我另眼相看。還有一次在馬來西亞，我擔任文武生，劇團有幾位資深的小武，包括靚元亨、關德興、李大漢。他們三位都是很資深的前輩，按資歷排序，號稱「小武王」的靚元亨為首，依次是關德興和李大漢。根據演出習慣，在例戲中小武要負責表演「韋陀架」[96]，然而當時幾位前輩都先後推卻。最後，班主竟然決定由我來負責。事實上，我是不懂，也從未演過「韋陀架」，當時我只好請求小生何文喚調換，由他來演「韋陀架」，我負責演《送子》。但他也拒絕了，我也只好硬着頭皮去演，猶幸我找到劇團中一位諢名「大蘇」的五軍虎[97]。

92 前台工作人員。

93 即篇幅較長的《送子》版本，《送子》習慣上是由小生和正印花旦擔綱演出的。

94 行內習慣上對一般日戲的稱謂。

95 行內對樂師的職稱之一，這樂師傳統上負責演奏笛子、嗩吶或月琴，詳見麥嘯霞〈廣東戲劇史〉。

96 屬於例戲《玉皇登殿》的特定表演程式之一，習慣由劇團的小武負責表演的連串造型動作，又稱「跳韋陀架」。

97 行內對專門負責武打和翻跟斗的演員的稱謂。

阮兆輝　想起來，我去馬來西亞演出的時候，他還健在。

尤聲普　因為他認識我的父親，所以很樂意指導我。在休息室，他口述鑼鼓點，逐一指導我的動作。就這樣，我便按照他的教導去練習和演出。可能因為當時年紀輕，過去也曾觀看過前輩的演出。

阮兆輝　對！傳統表演都是有一定的規範，不會有太大的差異。

尤聲普　是不會胡亂演出的。

阮兆輝　那時候，誰也沒有膽量胡亂演出的，否則會當場被人嚴厲責備。

尤聲普　對！當時還有三位前輩在場。

阮兆輝　我們平日演出，看見前輩在場，心裏也有點膽怯。

尤聲普　不僅膽怯，簡直冷汗也直流呢！

談實驗

阮兆輝　當年「實驗劇團」這個名稱曾經面對很多的抨擊，質疑我們要「實驗」些甚麼東西。其實，當初我們並非隨意改這個名字的，而我們事前已經成立了一個名為「粵劇藝術研究社」的組織。

尤聲普　「粵劇藝術研究社」受到的抨擊其實更大，甚至有人質疑我們所做的有何「藝術」價值，譏諷我們是「黑社會」的社團。

阮兆輝　可能有人認為我們是要另起爐灶。其實，我們當時是有一個練功的地方，但總不能夠以整個

「研究社」那麼多人同時參與演出，所以便再成立了一個實驗劇團。這個實驗劇團剛成立的時候，我們也反覆思考它是否潛藏了一些問題。原因是當時社會上劇團的數量不多，演出也不興旺。我們認為粵劇存在一些問題，是否應該改良？是否要做一些實驗？用以了解粵劇存在了哪些問題。我們認為不進行實驗是不可能的，所以劇團就稱為「實驗」。回想當時的確做了不少「實驗」。

阮兆輝　我們當時超前了別人很多。

尤聲普　對！我們「實驗」了很多劇目，而感到最滿足的是，當時一般的粵劇若是沒有生旦談情說愛的劇情，它必然失敗，甚至沒有人願意投資，也沒有人有膽量去演。可是，由「實驗劇團」開始，慢慢出現了更多不同形式的劇目，例如你主演的《佘太君掛帥》，或是《十五貫》，以至於《呆佬拜壽》，這些戲都是沒有談情說愛的內容。這些劇目當時是有觀眾的，所以我們是很高興的，但當初好像是不太可能發生的事情。

阮兆輝　還有你主演的《大鬧廣昌隆》也是這一類實驗性質的戲。

尤聲普　你的《李廣王》也沒有談情說愛的內容。

阮兆輝　縱使有，也不是主要的內容。

尤聲普　也只是輕描淡寫而已。事實上，當時的粵劇若是沒有談情說愛的內容，以及由生旦對唱，那是不可能有觀眾願意來看的。不過當時有改變，我認為是實驗劇團最明顯的成效。其他的改變還包括了縮短演出時間，以至於在間場的時候不落幕等等。當然，間場時不落幕不是我們

談承傳

首創的，但我們是積極去實施。

尤聲普 實際上，當時大家都有一個心願。我們都覺得自己還年青，都在思考如何承傳？如何學藝？

阮兆輝 如何表演？花旦、丑生、花面各個行當要如何去演得更好？

尤聲普 我們那個年代是一個「承」的年代。如果沒有「承」又何以「傳」呢？必須要承接之後，才可以傳播下去。我們那個年代的人大都是很老實的，人家教甚麼，我們也就接受，不會提出太多見解，不會胡亂提出個人的意見，更不會任意改動。我經常建議年青人首先踏實地把戲演完，不要預先有太多的想像，不要隨意去改動，其實日後還有很多時間去修訂。可是，現在有很多人一開始就去改變，那就很容易產生問題。

阮兆輝 也有可能，第一是他們知道自己根基不穩，第二是他們自視過高，不願意向人學習，縱使學到技藝後，也只是視作自己的才能。我們的想法完全是不一樣的，當我們向別人學習後，總是強調人家指導的功勞，但現在有些人縱使受教於人，卻謊稱是自己的創意。

尤聲普 這個現象我認為不僅是存在於一個行業中，而是整個社會生態的問題，更進一步來說是全世界的問題，並非一個簡單的問題。我是反對「替代」，我認為創新不是問題，我們過去也做了不少。但創新之後不是原來的東西就要被淘汰，更千萬不可以有「替代」的想法，不應該

尤聲普

對！如果情況是這樣，我們已經學會，但其實也不算是「新」的，而舊的一套我們仍然要深入了解。還記得，我在南洋看過前輩靚元亨演出的一齣《斬三帥》[98]，但回到香港時再看到其他老倌演《斬三帥》卻是完全不一樣的。靚元亨的《斬三帥》可說是自己創造出來的，但他也是根據古老的《斬三帥》而創造出來的。

阮兆輝

他是把古老的《斬三帥》完全演好了，再細想某些地方還有點兒瑕疵才改進，如果連古老的《斬三帥》還未演好，就枉費功夫去改了。所以，我一直堅持，沒有舊又哪會有新呢？

普哥，我還記得我剛叩頭拜師不久，有一次落鄉演出，當我要走上舞台時遇見六姑譚蘭卿女士。她突然笑問我：「年青人，你的師父有沒有教你先用哪一隻腳踏上舞台？」我大吃一驚，急忙思索當初師父教過的步法，又生怕記錯，只好不太肯定地回答：「好像是左腳？！」她既滿意又高興地稱讚：「你的師父果然有教你的！」這個印象是很深刻的。

趕走了原來的東西，以自己的東西來完全代替。這是我反對的。

就算是因為所謂新的一套我們已經學會，但其實也不算是「新」的，而舊的一套我們仍然要深入了解。

圖 56 尤聲普與李奇峰在油麻地德成街公園排練

尤聲普與李奇峰對談

談海外

尤聲普　令尊是「班政家」，又是「開戲師爺」。[99]

李奇峰　從前，若有藝人要過埠演出，就會找鑑潮叔安排。家父名喚李鑑潮，行內都稱呼他鑑潮叔，若是找不到演出工作，便會找我家父幫忙，查問外地有哪些地方可以安排他們去演出。家父會安排一些人去小呂宋[100]、美國[101]、越南[102]、馬來亞[103]，這些地方都是他的業務範圍所在。

尤聲普　從前，是有很多劇團前往菲律賓演出的。

李奇峰　對！但現在就沒有了。

尤聲普　即使在第二次世界大戰後，仍然有不少劇團去演出的。我也差點兒去了，只是後來因為某些原因未能成行。還有另一個地方是古巴。

99 「班政家」是粵劇行政人員的習慣稱呼，而「開戲師爺」的職責就相當於今天的編劇。

100 行內稱為「灣水」。

101 主要是美國西岸，華僑昔日習慣稱之為「金山」。

102 主要是菲律賓的馬尼拉。

103 主要是昔日南越的首府西貢市。

李奇峰　　對！從前古巴也有一些粵劇演出的。

尤聲普　　沖天鳳和我很熟稔的。有一次，他跟我說要到古巴演出，問我是否有興趣一同前去，我當然樂意追隨他，只可惜後來因為酬金談不攏，差五美元的工資，我便未能成行。如果那時間我能夠成行，可能現在也就像你留在美國發展了。

李奇峰　　哈哈哈！這是很有可能的。

談行規

尤聲普　　從前，主會聘請劇團落鄉演出，必須要購置一些桌椅，以及一個大銅鑼。當年，一般藝人是沒有私人的戲服，劇團會安排十六個大紅木櫳存放各式各樣的戲服雜物。那些大紅木櫳的容量差不多可以裝下一個成年人那麼大。其中一個大紅木櫳便裝載了四張椅，另一個大紅木櫳放兩張桌子和其他雜物。其他的木櫳，還包括有裝載神像的「神箱」和裝載樂器的箱子。但木櫳的數量仍是不足夠的，所以主會還要自置三張桌和六張椅子，以及一個大銅鑼。如果主會拖欠戲金，難以追討，劇團便會取走銅鑼，首先在銅鑼寫上鄉村和主會的名字，以及拖欠戲金的情況，懸掛於八和會館，供人參觀。所以，當時的主會一般都沒有拖欠戲金的情況出現，縱使是很偏遠的地方也不會。事實上，昔日的人都很講究信用，信任口頭的承諾。

李奇峰　　從前是沒有合約的，都是口頭承諾。

圖 57　尤聲普與梁醒波、李香琴、尹飛燕、李奇峰、黎家寶、梁鳳儀、梁寶珠等合照

尤聲普：對！小型劇團都是沒有戲班公司支持的，只有大型劇團才會有公司協助營運的。昔日，戲班公司都集中在廣州黃沙地區 104。

李奇峰：你入行在廣州，而我入行是在越南，所以那方面的情況你一定比我熟悉。

尤聲普：對！越南那邊沒有紅船。我是見過紅船的，但未有機會乘坐它去演出，只是曾經有機會登上紅船去參觀。

李奇峰：我也只是在滔叔（黃滔）105 的書籍中了解到紅船的情況。

尤聲普：我當時年紀還很小，父親帶我登上了紅船，我印象中，看到那些資深的老倌在船艙中抽水煙。

李奇峰：那時候很流行抽水煙的，老倌有時候喜歡用水煙筒來責打我們。

尤聲普：那時候的規矩是令人很害怕的。從前是有很多行規的，例如落鄉跟主會討論演出的具體安排，不是由「櫃枱」106 前去知會的，而是由「衣雜箱」的「三手」107 負責，去安排所有劇團在地方上的生活細節。

李奇峰：從前，劇團有「大鑊飯」的制度。108

尤聲普：因為劇團一般不會儲存太多米糧，但是紅船在夜間前往演出場地時要為團員供應晚飯的。事實上，在劇團的第三位置是最難做，無論是第三花旦、第三小武或是棚面三手 109。也許你也來談一談越南 110 的情況。

談待遇

李奇峰 我童年時，越南可以容納四個劇團，當地的粵劇演出很興旺，香港當時也不一定有那麼熱鬧。因為當時在越南，縱使四個劇團同時演出也有數量足夠的觀眾來看。所以，仙姐（白雪仙）和任姐（任劍輝）最喜歡來越南演出。因為當時粵劇在香港一般都只是在兩個地方演出，香港演出七天，移師到九龍又演出七天，演出期一般是十四天。但在越南可以一次連續演出一個月，一個月之後還必然會增加演出多十數天，整個演出期最起碼也有一個多月。仙姐曾經對我說過，那時候藝人在香港若是拿三百元一天的演出酬勞，前往越南的工資便會倍增為六百元，而且還是一次演出一個多月，每天六百元。

尤聲普 我也曾到過越南演出，只是次數較少而已。

李奇峰 你去的時間可說是較後期了。

104 105 106 107 108 109 110

104 位於廣州市西邊，珠江白鵝潭的北岸一帶。

105 資深樂師，有著作《粵劇彙編》（出版資料不詳）。

106 負責劇團的日常行政工作，相當於劇團經理。

107 負責後台管理的工作人員，這裏的「三手」是職權排第三的後台管理人員。

108 劇團統一供應所有團員的日常伙食。

109 粵劇樂隊成員之一，主要負責演奏絃樂器的二絃。

110 這裏談及的「越南」主要是指稱昔日南越首府的西貢市，即是今日的胡志明市，而且是指稱當地華僑聚居的堤岸地區。

尤聲普　對！我去越南的那一次，只演出了十六天。當時是在香港的劇團催促下，馬上趕回來的，因為那時我開始轉換行當，擔任武生。當時波嫂（梁醒波的太太）再三叮囑我一定要趕回香港參與演出，當地班主瑞哥（譚瑞）在我離開越南時很嚴厲地批評我，不應該只預留十六天在越南，聲言可以不容許我返回香港的。

李奇峰　對！當時老倌前往越南演出，一定不會只有十六天那麼短，他們一定要你延期。因為，你去越南的時候已經是後期了，而我返回香港已經是一九五九年。事實上，一九五九年以後，粵劇在越南已經日漸走下坡，很多行內人都返回香港，例如高根（粵劇擊樂領導）。我來到香港便認識了普哥你，轉眼間就是幾十年了。

尤聲普　我一九六七年去越南演出，晚上還可以清楚地聽到槍炮聲。

李奇峰　對！那時候就是這樣。

尤聲普　不過，那一次去演出很高興。主會安排了四個人來侍候我，包括兩個「衣箱」[111]，一個照顧起居的傭工，一個負責照顧我的膳食。

李奇峰　我認為越南的班主對那些外地老倌是照顧周到的。

尤聲普　每次跟行內人提起，都令他們羨慕不已。

李奇峰　當時，香港是沒有這麼優厚的待遇，現在也沒有。香港粵劇現在面對的最大困難是演出場地大都是由康文署負責管理，如果他們不安排給粵劇團，我們便沒有演出場地。例如，香港文化中心一年只安排粵劇演出兩個星期，而沙田大會堂或香港大會堂這些場地每年安排給粵劇

談歷練

尤聲普 你認為現在的年輕一輩演員如何？

李奇峰 現在的年輕一輩面對的情況跟我們那時候的分別很大。我們的優勢是那時候大家都在劇團中生活和成長，就像一個大家庭，整個月都聚在一起。可是，現在一個劇團在香港能夠有五天的演出已經很不錯，大都是兩三天，甚至只有一天。這種情況令年輕一輩演員對劇團缺少歸屬感。此外，他們對演藝的追求跟我們的一輩看來也有很大的差異。

尤聲普 正因為缺少歸屬感，昔日我們在劇團中生活和長大的。我還記得來香港後有一段日子，個人的化妝箱[111]是不用搬回家的，演出往往是一班接一班。那時候，香港的粵劇演出場地有四個，

演出的日子都很少，因此我們現在要組織演出，都要面對尋找場地的難題。例如你最近參加仙姐組織的《蝶影紅梨記》演出，也只因為她個人的影響力，才可以爭取到文化中心一連十七天的演出期，這情況在現在香港是不容易的。可能是仙姐近年很少組織演出，兩位生、旦的組合也是近年罕有的，加上整體演員的組合也非常完備。所以，場地對現在粵劇表演是影響很大。

111 這是專門指稱那些平日負責管理服飾、演出時協助老倌更換戲服的後台工作人員。「衣箱」又有另一意思，指稱專門存放表演服飾的大木箱。

圖 58　尤聲普（左一）與羽佳（右三）、鄧碧雲（右四）、李奇峰（右七）等人
　　　　赴外地演出合照 [112]

李奇峰　對！劇團的武師在台上練功，我們也跟着練。

好，當每天演出完日戲，都會留下來，抽空在舞台練功。

緊接一班，負責搬運戲箱的工人也省得不用把我的箱子搬走。那時候，大家的態度都非常

包括高陞、普慶、中央和東樂。劇團在每家戲院做一個星期，共二十八日。我當時一班

談遠征

尤聲普　談起頌新聲，那一次去新加坡是我正式跟你合作。那一次演出可說是你策劃的。

李奇峰　那一次是去新加坡，是因為有一班朋友想我安排一個劇團去演出。我當時在頌新聲演出，當然希望聲哥（林家聲）去。當時聲哥的太太紅豆子又應允，所以就整個劇團去新加坡演出。

尤聲普　那一次演出也很順利。

尤聲普　還有一九八一年去美加演出。那一次演出了很長時間，有五十多天。

李奇峰　那一次，聲哥率領，我們在很多城市巡迴演出，就連邁阿密（Miami，位於美國東南部佛羅里達州）也去了，一些粵劇團平日很少到達的城鎮，我們也去了演出。很多大小城鎮的朋友，聽說聲哥來演出，都來買戲（聘請劇團去演出）。

113　112

感謝香港文化博物館借出資料。

應該是一九五〇至六〇年代。

圖 59　尤聲普代表劇團接受巴黎市長的紀念品

尤聲普　談起美加演出，勵群劇團你沒有參與，但是你卻安排劇團去美國演出。那一次，為甚麼我們

李奇峰　那一次可是一個很長的故事。本來我安排劇團在紐約演出後去波士頓（Boston）的，但當地發生了種族暴動，我們也不可以去演出。為了解決整個劇團的滯留問題，我想起有一個好朋友在巴黎。他名叫黃偉林。我給他打了一個電話，請他安排劇團去法國演出，原因他在巴黎經營的餐廳很著名，很多知名人士，包括巴黎市長也是他的顧客之一。我建議用文化交流的名義安排劇團從美國去演出，市長後來答應，我們幾十人很幸運，獲得美國和法國的簽證，那就成行了。

尤聲普　在紐約演出後，便去了法國呢？

李奇峰　我們送了一件黃蟒戲服給法國市政廳。

尤聲普　後來，那位市長更成為法國的總統。

李奇峰　荷蘭那一邊的華人又來邀請我們去演出。在荷蘭的兩個城市演出過，鹿特丹（Rotterdam）和阿姆斯特丹（Amsterdam）。可是，演出是由深夜開始的。

尤聲普　因為觀眾大都是餐館的老闆或員工，他們要到深夜一時過後才下班。我們便從晚上十一點開始演出，一直到半夜兩點，三個多小時，每個晚上的演出都是這樣。我們連荷蘭都去演出過，這可說是開創了一個紀錄，現在再也沒有粵劇劇團這樣去荷蘭演出了。

李奇峰　對！這麼多人一起。我有幸參與其中，其他團員還有李寶瑩、羅家英、阮兆輝、尹飛燕。

尤聲普　我擔任團長，能夠安排劇團遠征歐洲，人生可說是無憾了。

附錄

附錄一　榮譽流芳

主要獎項

一九九二年　獲香港藝術家聯盟頒發「舞臺演員年獎」

二〇〇九年　獲香港特別行政區政府頒授「MH榮譽勳章」

二〇一六年　獲香港演藝學院頒授榮譽院士

二〇一七年　獲香港藝術發展局頒發傑出藝術貢獻獎

二〇一八年　獲香港特別行政區政府頒授銅紫荊星章

圖60　尤聲普接受特首林鄭月娥頒授銅紫荊星章

圖 61　尤聲普獲頒傑出藝術貢獻獎

圖 62　尤聲普獲香港演藝學院頒授榮譽院士

圖 63　尤聲普與新馬師曾伉儷合照

圖 64　尤聲普與芳艷芬合照

圖 65　尤聲普與羅艷卿、林錦棠、余惠芬、南鳳合照

圖 67　尤聲普與林家聲及梅雪詩合照

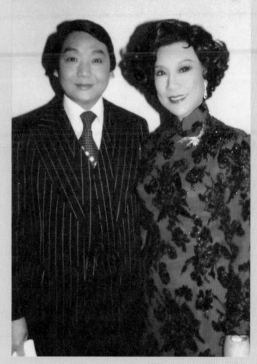

圖 66　尤聲普與鄧碧雲合照

圖 68　尤聲普與裴艷玲、羅家寶、龍貫天合照

圖 69　尤聲普與羅家英、劉洵合照

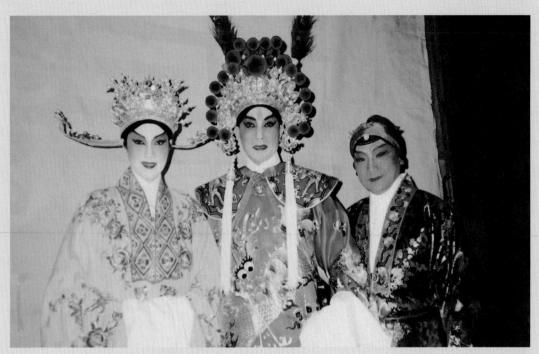

圖 70　尤聲普與羅家寶、謝雪心合照

圖 71　尤聲普與陳寶珠及梅雪詩合照

參考資料

李少恩
《粵調詞風：香港撰曲之路》，香港：香港中文大學音樂系中國音樂資料館，二〇〇四。

阮兆輝
《阮兆輝棄學學戲：弟子不為為了弟》，香港：天地圖書有限公司，二〇一六。

岑金倩
《戲台前後七十年：粵劇班政李奇峰》，香港：三聯書店（香港）有限公司，二〇一七。

林家聲
《博精深新——我的演出法》，合訂本，香港：林家聲慈善基金會，二〇一一。

香港電台十大中文金曲委員會編
《香港粵語唱片收藏指南——粵劇粵曲歌壇二十至八十年代》，香港：三聯書店（香港）有限公司，一九九八。

麥嘯霞
《廣東戲曲史略》（一九四一），載廣州市文藝創作研究所編《粵劇研究文選（一）》，二〇〇八年，頁一—八十三。

康保成
《「佘太君」與「折太君」考》（二〇一〇），載國立中正大學中國文學系編《中正大學中文學術年刊》，二〇一〇年，第二期（總第十六期），十二月，頁一六一—一九二。

葉紹德
《我的願望》，載勵群粵劇團編《勵群粵劇團二週年紀念特刊》，一九八三。

曾永義

　　《中國古典戲劇的認識與欣賞》，臺北：正中書局，一九九一。

錢伯誠編

　　《古文觀止新編──白話譯解》，第一卷，上海：上海古籍出版社，一九八八。

魯迅

　　〈魏晉風度及文章與藥及酒之關係〉，刊於一九二七年八月十一日至十七日廣州《民國日報》，載一九二八年《而已集》。

勵群粵劇團

　　《勵群粵劇團二週年紀念特刊》，香港：勵群粵劇團，一九八三。

蘇翁

　　〈五十年來編劇成績匯報──《曹操．關羽．貂蟬》，載香港藝術節場刊，二○○一。

《香港工商日報》

香港《華僑日報》

加拿大《大漢公報》

新加坡《南洋商報》

責任編輯：羅國洪

裝幀設計：Alice Yim｜FLIP by ALICE

《尤聲普粵劇傳藝錄》

編 著 者：李少恩、戴淑茵

出 版：匯智出版有限公司
　　　　香港九龍尖沙咀赫德道二 A
　　　　首邦行八樓八〇三室
　　　　電話：二三九〇〇六〇五
　　　　傳真：二二四二三一六一
　　　　網址：http://www.ip.com.hk

策 劃：粵劇研究促進社（香港）
　　　　香港紅磡郵政信箱 84166 號
　　　　電郵：hkacos@outlook.com
　　　　kittytai@hotmail.com

發 行：香港聯合書刊物流有限公司
　　　　香港新界大埔汀麗路
　　　　中華商務印刷大廈三字樓
　　　　電話：二一五〇二一〇〇
　　　　傳真：二四〇七三〇六二

印 刷：陽光（彩美）印刷有限公司

版 次：二〇一九年二月初版

國際書號：978-988-78988-1-8

粵劇發展基金 資助

網 址: http://www.coac-codf.org.hk